U0138387

another way of telling

by John Berger and Jean Mohr

另一種 影像敘事

約翰・伯格 尚・摩爾

張世倫／譯

三言社

獻給比佛利與西蒙
For Beverly and Simone

能成書，要特別感謝荷蘭阿姆斯特丹的跨國研究中心（Transnational Institute）＊在財務與理論上的支持。我要再次表達自己與研究中心團結一致的立場。

——約翰‧伯格（John Berger）

＊　簡稱為TNI的跨國研究中心於1974年創立，
　　是一個讓學術工作者與社運行動者能夠集思廣益，具有進步政治色彩的智庫組織。

Contents

另一種言說
張照堂

「我們居住之處，四處早已是現實的美學幻覺。」

——Jean Baudrillard

拍一張照片，就是按一下快門，不是嗎？

按一下快門，時間被截取，前後脈絡頓失，是嗎？

一張護照相片跟一張夕陽落日都屬同一種真實，是嗎？

一個農夫的眼睛，看到事物的本質，他比攝影／評論家直接而實在，不是嗎？

一個盲童的眼睛，看見了鏡頭不可及的隱祕深處，是嗎？

一張猴子拍出來的照片比較直覺與客觀，是嗎？

一張可以隨身攜帶的照片，比一個我們隨身攜帶的右大腦裡的記憶體，更具符碼化而值得信賴，不是嗎？

文字與影像如一對夫妻，結合圖完整，分離是解脫，是嗎？

文字與話語可以美妙描繪的事物，用影像直接敘述即扼殺想像力，不是嗎？

照片是片刻的紀錄，永恆的留守，抑或片刻的留守，永恆的紀錄，是嗎？

照片在分享的同時，也開始壟斷，是嗎？不是嗎？

照片反映時代，但在不同時代解讀，意義開始錯亂，是嗎？

相機不說謊，照片是證言，也是謊言，不是嗎？

物像被獵取，被擺攝，被複製，被包裝，影像如假包換又虛假成真，是嗎？

提問，提問，關於攝影，我們不停提問。

前輩攝影家張才在受訪時曾說：「我們不僅是要看照片，而且要去讀它，必須知道怎麼去讀影像。」但如何讀呢？老先生又欲言還止。

關於影像的詮釋，有幾句簡短的語彙是這樣說的：

照片就是「曾經」，是「回憶也可能是夢幻」——Roland Barthes

影像就是當下「永不再來」──Jeanloup Sieff

它是「珍藏下來的一刻」── Irving Penn

它是「向永恆搶過來的幾秒鐘」──Robert Doisneau

拍一張照片就像在世界上某處找回一部分自己──Eva Rubinstein

攝影隨時都有一種安靜的不安……等待決定的瞬間──H. C. Bresson

沒有所謂「決定的瞬間」，生活中每一刻都是決定的瞬間──Robert Frank

每一個影像是一個瞬間，每一個瞬間就像一次呼吸，前面一次呼吸不會比後一次重要，是所有呼吸的連續造成生命──Mario Giacomelli

我的影像不抗拒任何人，是抗拒時間──Mario Giacomelli

攝影是「當意識想獲得某種東西時的理想手臂」──Susan Sontag

照相機拍下的只是些細節，無法印証一般性的真理──Marc Riboud

攝影家的特殊視力不在「看」，而在「適時在場」──Roland Barthes

我不是攝影師，我是蒐集照片的──Josef Koudelka

這些佳句名言訴說攝影的「在與不在」、「見與不見」，但似乎也欲言還止。

《另一種影像敘事》這本書，或許讓我們可以在實證與理論的迷陣中，試著尋找另一個出口。

這是一本從攝影者、被攝者、觀看者、使用者等不同角度去探索攝影本質的書，以實証的分析，美學的探究，心理學／俗民學／社會學的介入，生動地引導讀者尋找：攝影在顯露的外貌下可能蘊藏底內涵與意義，儘管最終的結論仍可能是：「含混曖昧」。

在《另一種影像敘事》中，攝影家尚‧摩爾（Jean Mohr）以一種接近行動研究的方式去參與和紀錄山區農民的勞動，並訴說他在攝影過程中，被攝者的關注點以及相機看不見的私己心情與負荷。這些圖像之外的言說，闊增了事件表相的多向思考與深層情感。

如果影像不加圖說，沒有線索，會變成猜謎遊戲嗎？尚‧摩爾從自己資料庫中挑出一些照片，並找來工人、花匠、學生、理髮師、女演員、銀行業者、舞蹈教師、神職人員與精神科醫生等來看照片，問他們：「你看到甚麼？」

各人殊異解讀之後再對照作者的註釋，不禁叫人啞然失笑。時光的切片終究是謎，光影畢竟就是光影，即使逼真銳利，當訊息不明時，留下的只是含混的猜度，照片成為性向測驗器。

　　1983年法國電視台曾推出一個新節目：「一分鐘，一圖像」，請來作家、商人、司機、政客、小學生、麵包師傅……各路人馬，每人花一分鐘，對一張照片發表看法，引發大家對攝影的討論與關心，這個主意應該是受到本書的影響啟發。

　　知名的視覺評論／作家約翰・伯格（John Berger）在書中，深入淺出地分析解讀影像的方式與可能性。他認為相機傳送的事物形貌，既像是沙灘上的腳印也類似一個人造的文化加工品，它宛如某個已流失之物的自然遺跡，也可以視為一個新建構物。照片從屬於某種社會情境下，可以成為文化建構的一部分。他試著舉柯特茲（André Kertesz）的幾張圖例剖析，照片雖然代表的是一個「時間」，一個「瞬間」，但當這「瞬間之相」有許多資訊可被閱讀時，它就提供了引用的「長度」，照片本身並不代表那個長度，這引用的長度不是時間的長度，被延長的並非時間，而是意義。

　　約翰・伯格所感興趣的是觀看→搜尋→揭示的過程與層次。他認為在每個觀看的動作裡，總有對意義的期望。這個期望應該與對解釋的慾望區隔開來。觀看的人也許會在事後解釋，但早於這個解釋之前，人們便已期望著事物的外貌內，或許存在著一個即將顯露的意義。只有透過搜尋裡的各種選擇，才能對所見之物進行分疏區隔，那些被看見的，那些被顯露的，正是外貌與搜尋的共同成果。

　　為了讓純粹的影像敘事，為了嘗試連結外貌的斷片以及延伸意義的轉換，約翰・伯格與尚・摩爾將150張照片編輯成一組系列：〈假如每一次……〉，裡面不附帶任何文字，照片排序與閱讀方式也無規範可尋，主軸是一個農婦生活的回想，讀者卻可以沿著這條線，若即若離，自由解讀，在主觀與客觀的交融中自行走出一條路來。作者說，這不是「報導體」，更像是一篇「散文體」，讓影像曖昧的本質牽引出更大的聯想空間。

　　約翰・伯格說：「一個人是沒有辦法用字典拍照的。」正如尚・摩爾所闡釋的，一個人也是沒有辦法用舌頭拍照的。影像或許可以這樣言說，那樣言說，但終究它所附著的光影文本，仍是那麼曖昧隱晦，仍舊可以開放自由想像，這是影像的本質，也是它的魅力所在。至於真不真實？也沒那麼重要了。作家歐康諾（Mary Flannery O'Connor）說：「我主張所有種類的真實，你的真實和所有人

的真實都存在的，但在所有這些真實的背後，卻只有一個真實，那就是根本沒有真實。」這句話是攝影家羅伯‧法蘭克（Robert Frank）的最愛，他把它貼在牆頭上。

《另一種影像敘事》是1982年出版的，至今才見到第一刷的中譯本出版，雖然遲到整整四分之一個世紀，但回首讀來，這些例証線索仍是那麼生動有趣，慧點啟迪，極具創見與想像力，一點不落人後。在眾聲喧嘩的現今出版品中，這本書獨特、厚實而靜謐，但不用懷疑它蘊涵的火花與光彩。

張照堂，攝影家、影像作家及紀錄片工作者。台大土木工程系畢業後執迷於影像創作，
曾舉辦「恩寵與寬容」、「逆旅」、「1962‧夏日」等個展。
現任教於國立台南藝術學院音像紀錄研究所，並持續參與大型紀錄片系列編導與攝製。
著有《影像的追尋》、《鄉愁‧記憶‧鄧南光》，企劃主編【台灣攝影家群象】系列叢書。

以影像說故事的大膽實踐
張世倫

　　由英國藝評家／作家約翰・伯格與瑞士攝影家尚・摩爾所共同完成的《另一種影像敘事》，是一本乍看之下有些難定位的書。它，可以是一位攝影工作者對其工作實踐的反思紀錄；一位藝術史家對攝影理論的初步探勘；一場嘗試廢棄文字說明，僅用影像訴說故事的大膽實驗；以及，一本向山區勞動者的堅毅果敢反覆致意的著作。

　　兩位作者之一的約翰・伯格，是名聞天下的英國藝評家，他的經典著作《觀看的方式》（Ways of Seeing），主張人們應將藝術作品置放在社會脈絡下反覆檢視，方能檢視出其中所蘊含的意識型態，而不至於將其無謂地崇高化、神祕化，而鞏固、乃至強化藝術作品的迷思與階級色彩，被譽為改變了世人看待藝術作品的態度；除此之外，立場左傾、重視社會弱勢的他也書寫大量的政治評論與文學作品，並曾以小說《G.》獲得1972年的英國布克獎，獲獎後，他將半數獎金捐贈給相當具有爭議的黑人民權運動組織「黑豹黨」，並將另外半數獎金與尚・摩爾一同，投入對於歐洲移住勞工（migrant workers）的研究與紀錄，最後完成名為《第七人》（A Seventh Man）的勞工報導經典著作。

　　瑞士出身的攝影家尚・摩爾，則多年奔走世界各地，並曾為諸多非營利組織工作。他除了與約翰・伯格合作過四本書外，並曾因《另一種影像敘事》的成果斐然，而受後殖民主義大師薩依德（Edward W. Said）青睞，邀請一同完成紀錄巴勒斯坦當前處境的作品《最後的天空之後：巴勒斯坦眾生相》（After the Last Sky: Palestinian Lives）。

影像／文字／敘事

　　在這本混雜了工作札記、學術論文、紀實報導、文學詩歌等混雜風格的作品中，兩位作者最主要想探究的，是影像（尤其是攝影）與文字間的關係，以及影像那曖昧含混、模擬兩可的外貌中，究竟蘊含著什麼樣的意涵。在〈外貌〉與〈故事〉兩個章節裡，伯格主張原本意義自由無羈的影像，在搭配上類似圖說或文字

附註等說明後，意義於焉被限定下來。這個論點，十分類似羅蘭·巴特（Roland Barthes）曾在《影像－音樂－文本》（*Image-Music-Text*）一書所提到的觀點：影像，就像漂浮在意義之海裡，從不凝固於一處，而圖說這類的附註文字就像錨（anchor），讓原本隨風飄蕩、任人划動的影像意義，得以被釘死在固定一角。

但是影像除了依附於、從屬於文字的箝制外，是否仍具有另一種自身獨有的、特殊的敘事法則？尤其當我們在觀看許多攝影靜照時，常只有一個簡單到不行的標題，卻依舊能在缺乏背景理解的狀態下，對眼前的影像有所觸動，其中的緣由究竟為何？假如影像具有另一種獨特的敘事法則，也就是說，具有「另一種訴說之道」（another way of telling），那麼是否可以嘗試將文字符號降低到最低限度，單純地只用一連串的影像來訴說一個故事？

兩位作者在〈假如每一次……〉這個章節中，大膽地使用了150張沒有任何圖說的影像，來訴說一個實際上並不存在（或者說，是以抽象的理想型存在）的阿爾卑斯山農婦，其一生的歲月歷程。作者的意圖，並不在於複製傳統紀實攝影「如實刊載」的概念，例如這150張照片中，不但有伊斯坦堡、南斯拉夫、突尼西亞等故事主角不可能去過的地方，伯格甚至將自己女兒凱迪亞的照片都穿插其中；影像的順序，也並非完全依時序排列，而是任讀者拆解閱讀順序、自由移動期間、隨性揣想體會。結果這些影像，雖然大大偏離了人們傳統對於攝影的想像，卻依舊具有某種無法言明的內在邏輯一致性，其中那試圖遊走於紀實與想像邊緣的魅力，正是兩位作者想要在本書實踐的「另一種影像敘事之道」。

引用／翻譯

本身也是文學家的伯格，在本書中的另一論點，主張攝影是對事物外貌的「引用」，繪畫則經由較多的人為因素中介，比較近似於對事物外貌的「翻譯」。這個介於「引用」與「翻譯」、攝影與繪畫間的認知差異，如今是許多當代藝術家反覆把玩、不斷探究的一個面相。

例如日本攝影家田口和奈（Kazuna Taguci）在2006年「台北雙年展」所展出的系列作品《獨一無二》（*Unique*），便遊走於這種攝影與繪畫表面上彼此對立的特性間。田口和奈先是在雜誌、報紙、網路等文本裡，收集各式各樣關於「理想女性」的影像，並將她們的眼、鼻、耳、嘴剪裁下來，再將這些片段的攝影影像擷取拼貼，組合出她心目中所謂「獨一無二」的女體肖像；其次，她將拼貼出

來的影像拼貼做成黑白的壓克力繪畫，最後，她再替這些繪畫拍照，最後印樣出來的照片便是最後的成品。藝術家並在每張肖像照下，冠上宛如廣告文案或流行歌曲的標題，例如「有點焦慮——如果我可以這樣說」、「愛像味噌」、「記住曾被遺忘的」等。這個作品的製作過程，因此不但涉及了引用、拼貼、翻譯等程序，使得影像既有著寫實主義的殘骸陰影，卻又有著超現實般的蠱惑氛圍，田口和奈最後再將這些誕生自破碎的影像片段經由繪畫呈現，最後再重新轉譯成照片，並用一連串符合中產階級女性生活情調的標語，將意義固定於一尊。

回到社會

除了這些關於攝影實踐／理論的探討，這本書的另一個意義，在於紀錄了約翰‧伯格與尚‧摩爾對弱勢者的關懷。事實上伯格雖然聞名於歐美智識世界，卻生活地宛如隱士。本書大部分的影像照片，多拍攝自法屬阿爾卑斯山區地帶，此處正是伯格離開喧囂都市，選擇落腳定居十多年的地區。他以這樣的一個具體行動，來宣示自己與受壓迫者團結一致（solidarity）的道德立場。

2006年12月，英國《衛報》幫伯格開設的部落格裡，年過八十歲的伯格依舊砲火十足，企求人們正視以色列政府對巴勒斯坦人的壓迫與踐踏，並且主張在這種情況沒有改善之前，西方智識世界的知識份子應該抵制所有與以色列相關的活動。此言一出，受到諸多親以色列人士的大肆抨擊，但他依舊不改其色，堅持自己的主張。

對他而言，藝術自然有其華美奧妙的出神境界，但這不代表人們在追求此等境界時，就該放棄對社會性的注視與關切。伯格一生的各種作品，都可說是在這兩極間求取平衡，而這個平衡對他而言，只是作為一個現代知識份子，最基本所應該做到的事罷了。

也正因此，本書在摩爾真誠直率的創作反思，以及伯格濃稠厚密的理論思辯之後，最後一章兩位作者刻意地以不署名方式來「去作者化」，僅以精簡的短詩形式，搭配山村農民的肖像面容，來向勞動者反覆致意。他們把這本書的最後一站命名為「啟始」，希望人們的目光此後，能夠看穿一切影像迷霧，然後，回到社會。

前言
Preface

　　我們想要製作一本關於山區農民生活的攝影書。這七年來，我們居住的村莊鄉民，以及鄰近山谷的男男女女們，一直密切地與我們配合。我們想在書中展現的，是他們生命中最深刻的勞動成果。

　　我們同時想要製作的，是一本探討攝影本質的書。世人們如今已十分習慣照片與相機的存在。但是，究竟什麼是照片？照片意味著什麼？它們如何被使用？遠從攝影術發明以來，這些疑問就不停地被人們所提出，直至今日，都還沒完全獲得解答。

　　我們的書分成五個部分。首先，尚・摩爾書寫他作為攝影家的各種實務經驗，尤其將焦點放在照片的意義為何總是「曖昧不明」（ambiguous）一事上。一張照片，就像一個「相遇之所」（meeting place），身在其中的攝影者、被攝者、觀看者，以及照片的使用者，對於照片常有著彼此矛盾的關注點。這些矛盾既隱蔽，又增加了攝影圖象原本就具備的曖昧不明特性。

　　本書的第二部分，試圖提出一個關於攝影的理論。攝影這種媒材的理論書寫，大部分不是侷限在純然實證的分析中，就是完全陷入美學風格的探究裡。但攝影一事，很自然地在本質上會導引出，關於事物外貌（appearances）意義的探討。

　　本書的第三部分，由150張沒有任何文字說明的相關照片構成。我們將這一系列的照片命名為〈假如每一次……〉（If each time...），內容是對一位農婦生命史的反思（reflection）。這些照片，並非所謂的攝影報導（reportage），我們希望的是，它們可以被解讀為一種想像力下的成果（a work of imagination）。

　　第四部分試圖探討，我們在〈假如每一次……〉裡訴說故事的方式，具有何種理論上的意圖與內涵。而在書末的簡短作結裡，則提醒讀者們我們創作本書的初衷，乃奠基於現實世界山區農民的生命勞動上。

Beyond my camera

by Jean Mohr

超出我相機之外

尚・摩爾

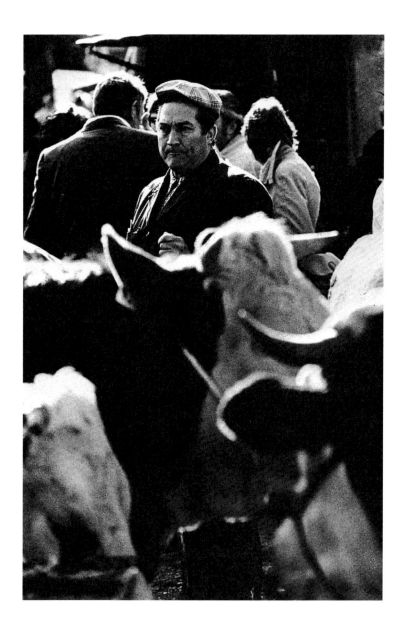

你在幹嘛？

What are you doing there?

　　一個秋天週日的下午，B鎮的市集大廣場裡，陽光普照，但並不是那種讓人溫暖的日光，而是暴烈的光亮映照在往來期間的人事物上。有些人直接暴露在這樣的光亮下，有些人則處在陰影間，毫無中間地帶可言。鄰近村莊的農民們無暇理會陽光的質地，他們來市集買賣牲畜。

　　但是對我而言，如此暴烈的陽光產生了一些技術上的難題。作為攝影者，我比較喜歡陰霾多雲，甚或起霧。我擠在牛群、農民，及牲畜商間，逐漸暖身——字面上與意義上皆然——希望能找出好的拍攝角度。我不想要什麼花招，我不喜歡搞這套，我不想假裝自己沒在拍照。想要瞞過薩瓦[1]（Savoyard）的農夫可沒那麼容易，所以我寧願盡量老實地做我正在做的事。

　　在一列小牛旁，有群人正態度冰冷地交談著。他們看見了我，卻假裝我不存在。突然間，其中一人開口了，態度並不那麼具有侵略性，而更像是想取悅與他交談的同伴們：

　　「所以，你在幹嘛？」

　　「我在拍你和牲畜的照片」

　　「你在拍我的牛群的照片！真讓人難以置信？他正在自行拿取我的牛群，卻連一毛錢都不用付！」

　　我和其他人一起放聲大笑，並且繼續**拍攝**（taking）我的照片，換言之，將眼前所有讓我感興趣的事物全數用相機取走，而不用付出任何金錢，或得到任何許可。

1　薩瓦位於法國境內東南部山脈，隸屬於隆河—阿爾卑斯山省（Rhône-Alpes），
　　屬於阿爾卑斯山的一部分，最高峰為白朗峰。

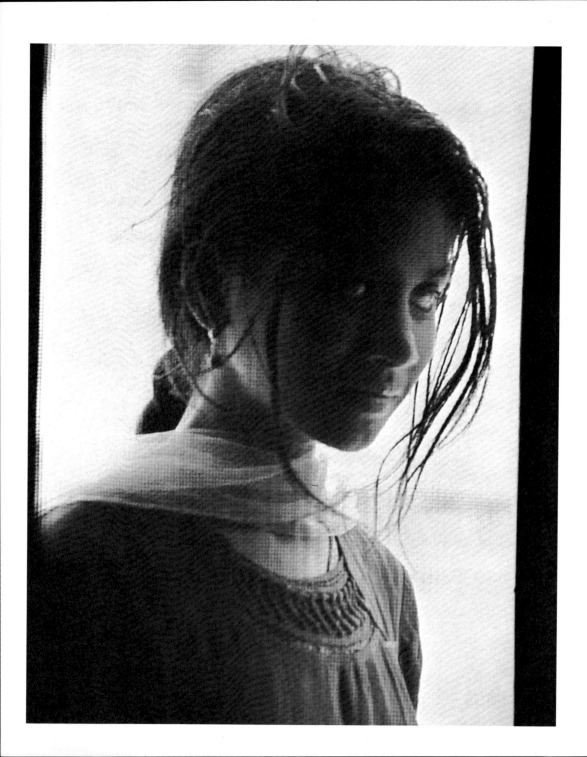

模仿動物叫聲的陌生人…
The stranger who imitated animals

　　有一次我探訪住在印度阿里格爾[2]（Aligarh）大學城的妹妹，前一晚當我剛抵達時，她警告我：「早上起床時別太驚訝，鄰近有個好奇心旺盛的眼盲女孩，她或許會跑來察看誰是新到訪的客人。」

　　由於旅程裡的長程火車每站都停，勞累不堪的我很快就睡著了。第二天一早醒來時，我花了很長時間才想起來自己置身何處。我聽到似乎有東西正刮弄著窗子，原來是指甲輕輕地抓著紗窗的聲音。眼盲的女孩對著我說：「早安」，已經天亮好幾個小時了。

　　毫無緣由地，我竟學著狗吠叫聲回應她，她呆住了一回兒，然後我再學貓叫春聲，隨著我的偽裝，她紗窗後的神情逐漸顯得明瞭領會。就像馬戲團一樣，我繼續模仿孔雀哭嚎、馬匹嘶吼、動物咆哮。隨著我們的角色扮演與情緒轉換，她臉部的表情也隨之不斷變化。由於她的面容是如此優美，在遊戲沒有中止的情況下，我拿出相機拍了幾張照片。

　　她永遠也無法目睹這些照片，對她來說，我只是個模仿動物叫聲的隱形陌生人。

2　阿里格爾位於印度北方，因歷史悠久的阿里格爾伊斯蘭大學（Aligarh Muslim University）而聞名於世。

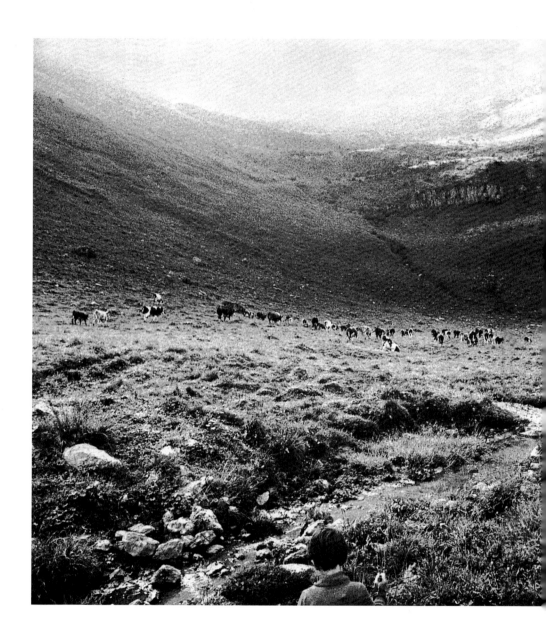

馬緒爾，或自由選擇的權利
Marcel or the right to choose

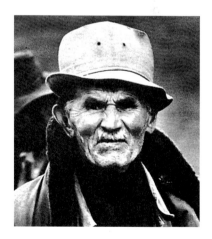

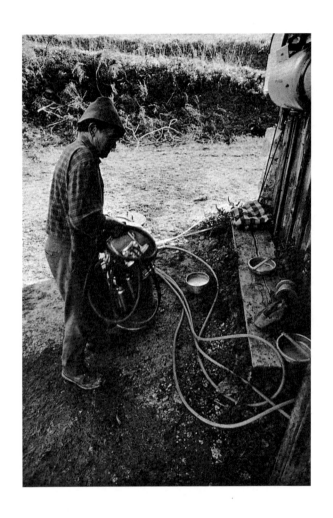

　　夏天時,馬緒爾會獨自在海拔1500公尺的山區牧場(alpage)裡生活工作,他擁有五十頭牛。偶爾,他的孫子會來探視他。他似乎十分享受我和他共處的兩天時光,我就像是他的同伴一樣。

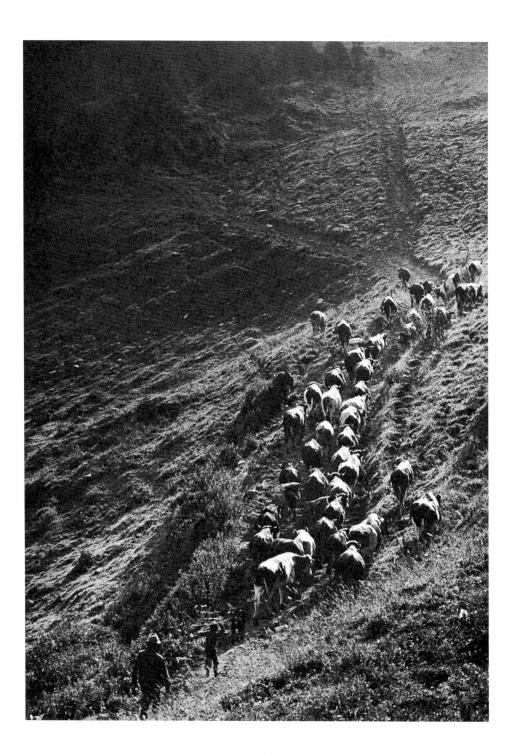

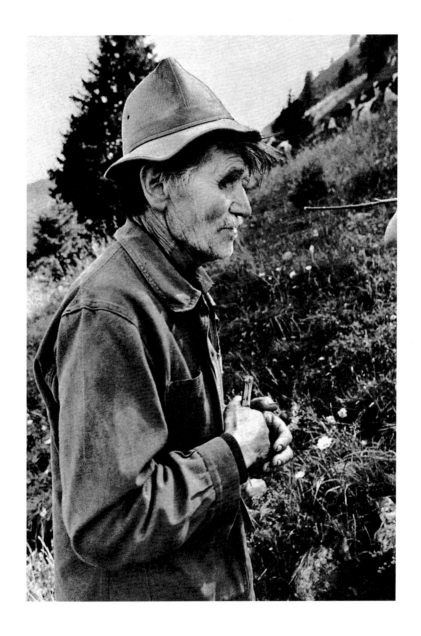

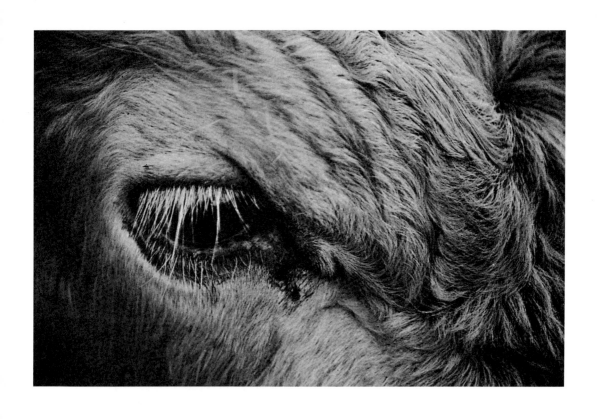

　　隔週週六，我帶了一堆沖洗好的照片拜訪他。他將所有的照片攤在廚房桌上，然後一張張仔細的檢視。他用手指著一張牛眼睛的特寫照片，然後直截了當地說：「這可不是適合拍攝的題材！」

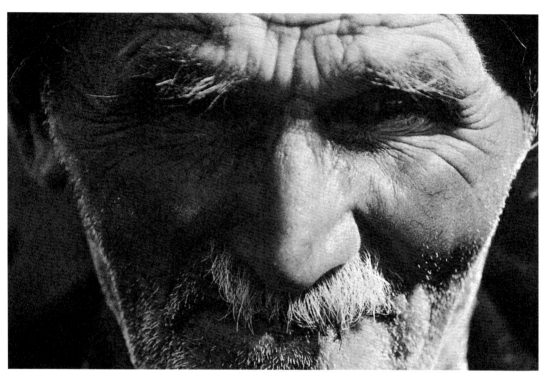

　　一陣靜默，然後他接著說：「但可別以為我分不出這是哪一頭牛！這是瑪格斯（Marquise），」又是一陣沈默，然後他接著說，「同樣的原則，也適用於人物攝影，假如你拍的是頭部，那就應該拍整顆頭，包括頭與肩膀，而不只是臉上的某個局部而已。」

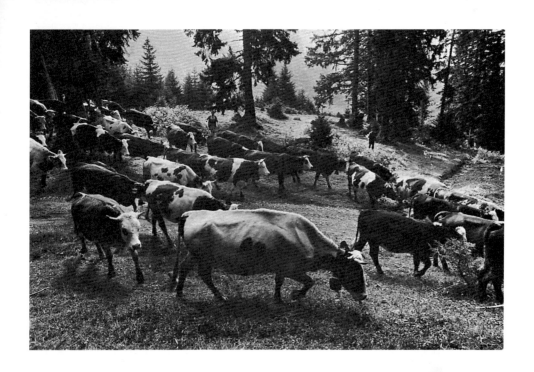

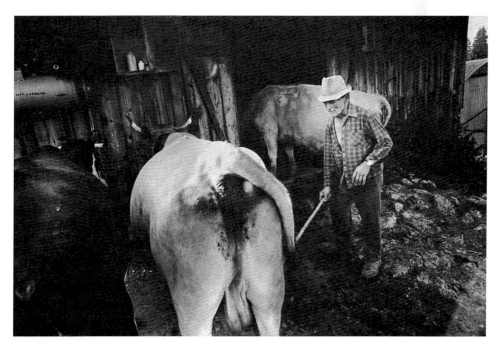

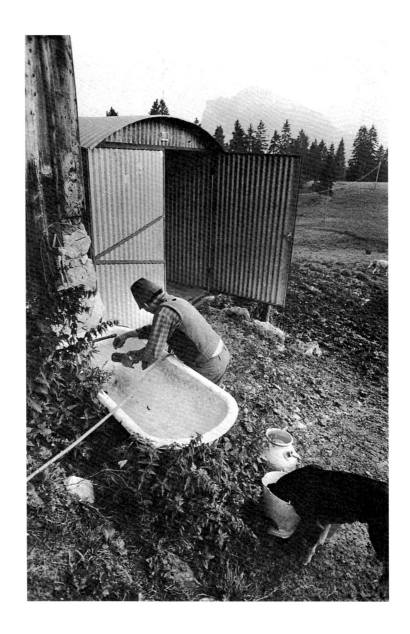

　　他選出自己最喜歡的照片，「好極了！全都在這。」這些照片展示出他的生活
情趣，裡面包括他的牛群、孫子，與狗。

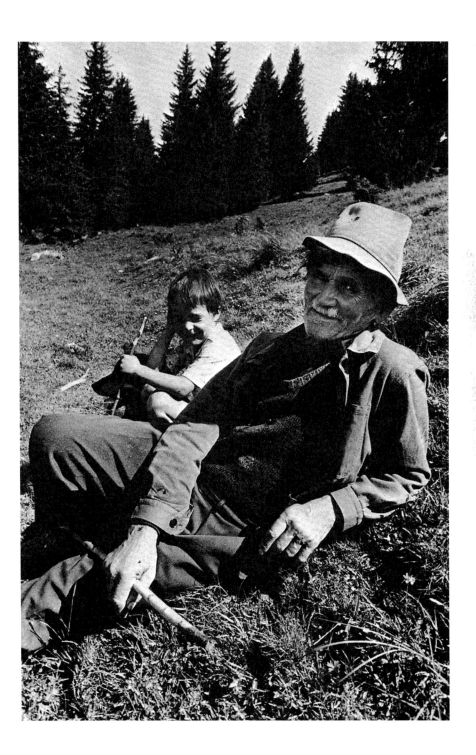

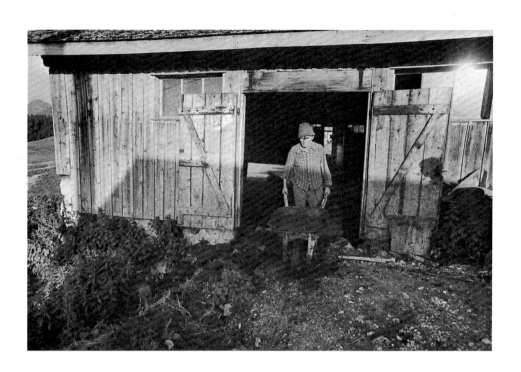

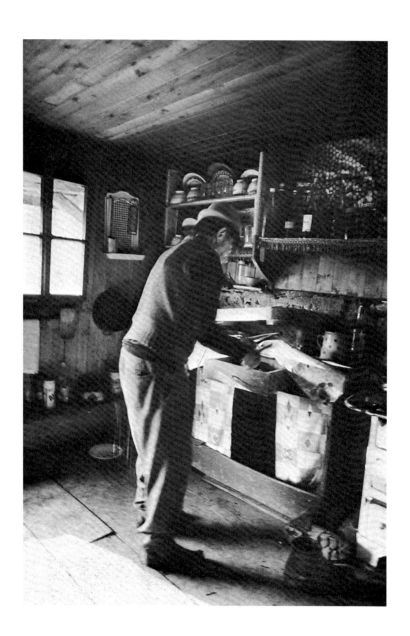

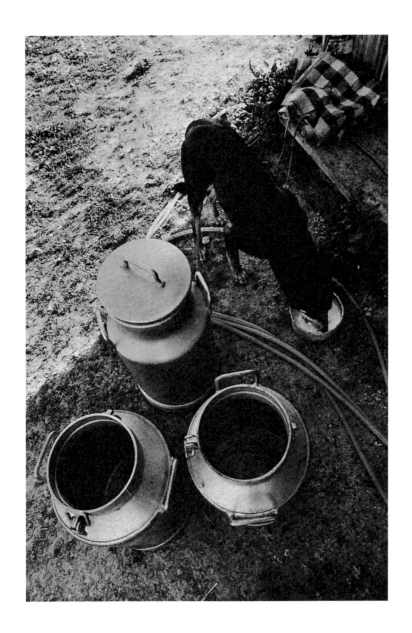

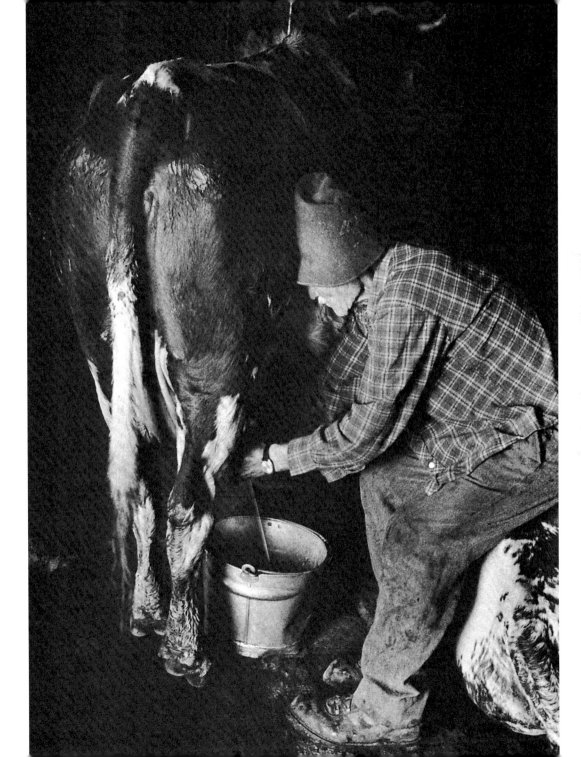

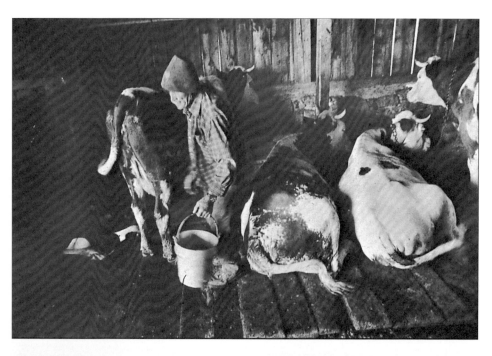

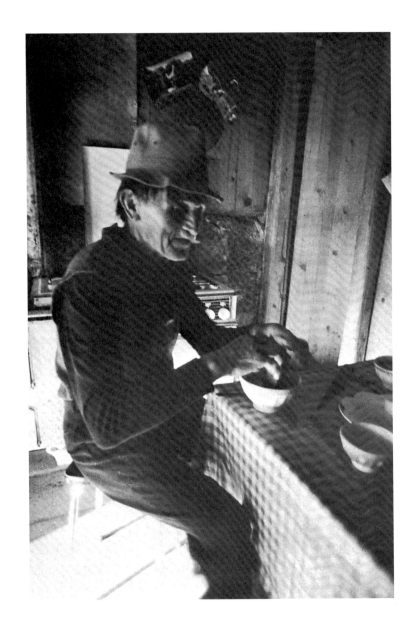

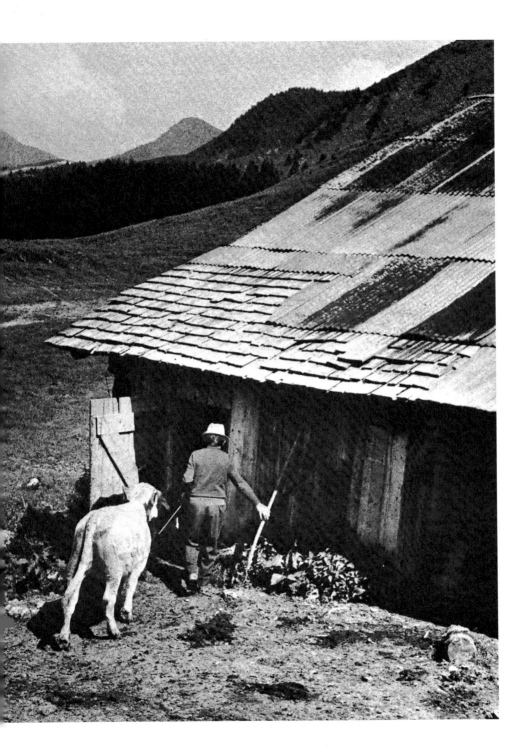

下一個週日清早，馬緒爾跑來敲我的門。他穿著一件剛燙好的乾淨黑襯衫，頭髮也經過仔細的梳理，鬍子也剃了。「時候到了，」他對我說，「我該來拍個半身像，畫面取到這裡就好！」他用手指著自己的腰部，而在他選定的景框範圍下面，則是工作褲與沾滿牛屎的靴子，就算是星期天，馬緒爾仍有五十頭牛隻要照顧。他站在廚房中央，用專注的眼神盯著相機鏡頭，準備被拍照。

　　當看到了這張自己精心設計的肖像照後,他鬆了一口氣地說:「現在我的曾孫
輩們總算有辦法,知道我是個什麼樣的人了。」

自拍照
Self-Portrait

　　若想拍好肖像照，或許可以嘗試多拍一些自拍照，並試著去接受別人拍攝你的照片。因為若不如此，你怎麼能體會一個人發現自己被拍攝時，心中所煩惱的困窘、憂慮，甚至恐慌呢？

　　以我來說，我不算太胖，我鼻子算大，但還沒到離譜的長，但這麼多年來，我一直無法接受自己的體態外貌。我曾經夢想著自己能長得像貝克特（Samuel Beckett）[3]（有這樣的面容，似乎就意味著自己能擁有另一種人生）。

　　我曾拍了一堆自拍照，由於我完全否定自己的面容，我因此每次都「掩飾」（disguise）自己的臉，我做鬼臉，我在光線上動手腳，我刻意地晃動相機。這種做作的傾向，直到有次觀看一部克勞德・葛利塔（Claude Goretta）拍攝的電視影片《人群中的攝影家》（*A Photographer Among Men*）時，被迫目睹了影片用全部的篇幅展露我自己，藥效如此之猛才使我得到治癒──在我眼前的這個人充滿了各種缺點，他是那麼的真實，在某個意義上超出了我的控制範圍，我彷彿不再需要為他的外貌負上任何責任。

數年後，在一個攝影課程裡，我要求所有成員輪流替彼此拍攝肖像照。當輪到我擺姿勢時，其中一個學生不經意地說：「在這個光線下，你的臉有點兒讓我聯想到貝克特的面容。」

3　　貝克特（1906-1989），出生愛爾蘭的文學大師，
　　以現代主義風格的劇作聞名於世，曾獲得1969年諾貝爾文學獎。
　　他最著名的作品《等待果陀》（*Waiting for Godot: A Tragicomedy in Two Acts*）（1952），
　　被認爲是20世紀最重要的文學經典之一。
　　台灣《劇場雜誌》的成員，曾於1965年9月3日
　　於耕莘文教院搬演《等待果陀》，是貝克特引入台灣藝文界的先河，
　　遠景出版社並曾出版劉大任與邱剛健所翻譯的《等待果陀》劇本，惜已絕版。

我看見了什麼？
What did I see

這是一個遊戲？測試？或是實驗？以上皆是，並且還有一些別的意圖：這是攝影家的一場探索之旅，他想要知悉自己拍攝的影像，是如何地被他人所觀看、閱覽、解讀，甚至排拒。事實上，在面對任何照片時，觀看者總是將他或她內在的一部分投射到被觀看的影像上。影像，就像是一個跳板。

　　我時常想要解釋自己拍出的照片，去訴說它們的故事。影像的意義很少是自給自足而不證自明的。這一次，我想把解釋照片的任務分配給他人，我從自己的資料庫裡找出一些照片，然後去外面尋求願意詮釋它們的人。在我問的十個人裡面，只有一人婉拒了這項邀請，這位老園丁認為這種作法太像電視上的猜謎遊戲。

　　其他人都同意在我展示照片給他們看時，告訴我他們心中想到的是什麼。過程中我靜默不語，只專心記述他們的說詞。參與者大多是隨機挑選，有些是我的舊識，其他人則是初次見面。

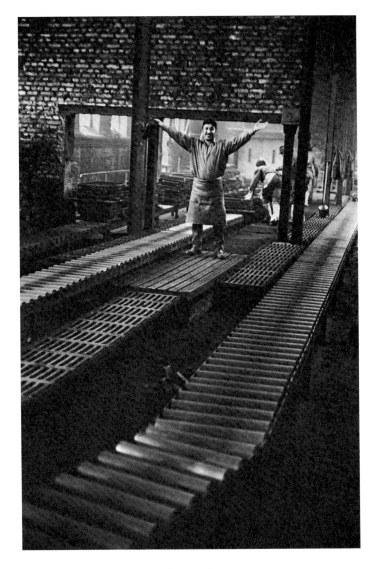

Photo N° 1

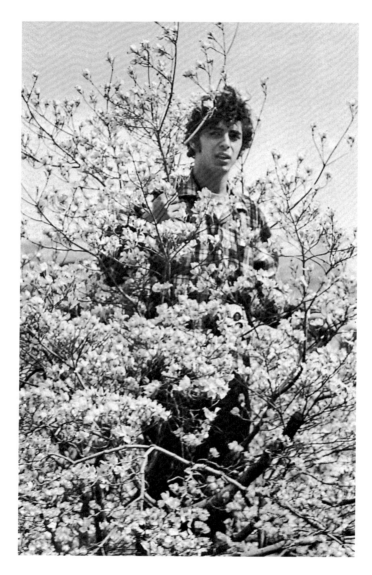

Photo N° 2

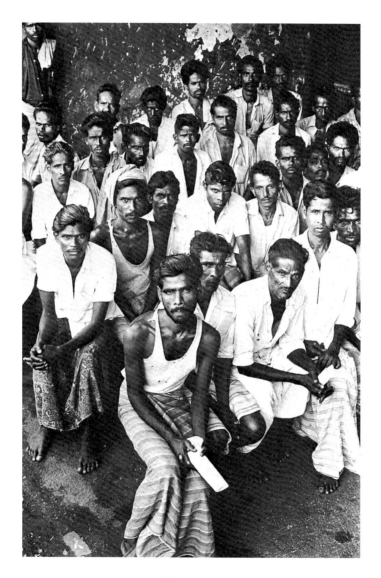

Photo N° 3

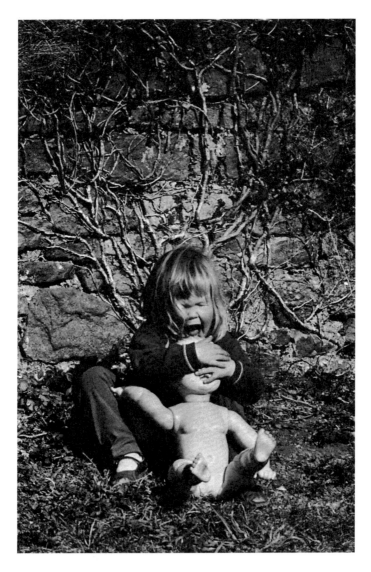

Photo N° 4

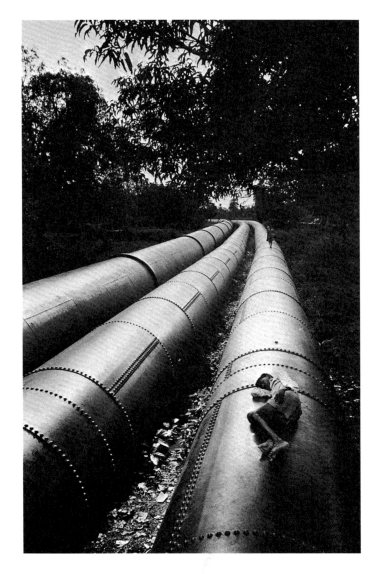

Photo N° 5

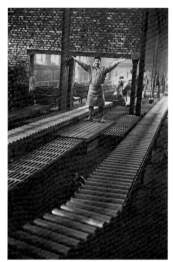

Photo N° 1

　　E. J.，**市集花匠**：根據人們所身處的社會位置，只要能有工作做，即便勞動艱苦，卻仍不失為一種正面的喜悅。

　　H. N.，**神職人員**：這是一個不會害羞的快樂工人。我認為他面向人們的姿態，是那麼的美好，與獨裁者的姿勢完全相反，妙極了！他以一種直接的方式觸動了我，我欣賞這個傢伙。

　　C. M.，**女學生**：一個快樂的人，他剛完成自己的工作。

　　A. R.，**銀行業者**：勞動讓人健康！這位友善的工人似乎正在闡述這句標語。但這種喜悅只能是短暫的，因為我們很難想像任何在生產線上待上八或十小時的人，還能如此興高采烈。除非，他勞動的目標不只侷限在維繫一己的生命存續，而有著更偉大崇高的生活目標，但這種人，畢竟是稀有動物。

　　A. B.，**女演員**：生產線萬歲！我察覺到兩件事，生產線停了，工作結束了。這個男人歡欣鼓舞，他以這個廠房為榮。勞動結束，我的工廠超棒。

　　F. S.，**舞蹈教師**：我有點迷惑。這張照片到底意味什麼？是倉庫嗎？應該不是，這裡面沒啥東西。他很喜歡被拍照，他很高興。他工作，他很高興。他可以

抱怨，但他沒有。他是那種理想樣板的工人嗎？或者，他其實是老闆？我若身在此處，可不會那麼興高采烈。

J. B.，精神科醫生：他很高興一天即將結束，這是一個有裝配線的工廠場景，但該做的工作量已經達成，所以他把手套脫了下來。

L. C.，理髮師：快樂！他張開手臂的方式，就像歡迎一個剛到來的訪客。他看起來像個勞動艱苦卻收入微薄的工人。這讓我想起來德國軍事工廠裡，那種集中營戰俘工作的景象。

I. D.，工人：真是巧合，我們工廠裡也有一模一樣的滾軸。而從他的表情看來，這應該是週五晚上，一週的工作即將結束。他看來十分喜悅，我祝他有個美好的週末。

這張照片的實情是：這是一個位於西德的鑄造廠，我為了替國際勞工組織（International Labour Office）[4] 進行報導，正在拍攝一位來自南斯拉夫的勞工。站在旁邊的土耳其工人看見我，大喊：「所以這裡只有南斯拉夫人！我，則不存在！」不，他也是存在的，而我拍了他的照片。

4　國際勞工組織（ILO）是隸屬於聯合國組織下，專門處理勞工問題的機構，總部設於瑞士日內瓦。
　　國際勞工組織的主要目標，在於強化勞工權利，改善勞動條件等，與世界各國的工人階級運動關係密切。

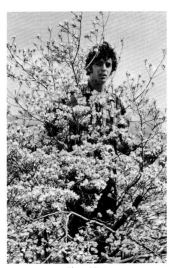

Photo N° 2

市集花匠：這讓我想到，那種想要找尋最佳角度的拍照者！他享受自然，是那種喜歡走出都會的現代人。他到處尋覓自己家鄉無法看到的景色。

神職人員：未來屬於年輕人！一個充滿希望的影像。他的面容與襯衫都很動人。我必須阻止自己呼喊：春天來了！

女學生：一個傢伙跑進了花朵盛開的樹叢裡。他邊躲藏邊玩耍，而他想讓某個人知道他正在躲藏。

銀行業者：在這個人，與這張照片的拍攝方式間，有個聯繫存在著。這是一種象徵手法：年輕、美麗、生命之春。我喜歡這種表達方式，自然規律與道德上都很健康。假如世上有更多這類年輕人就好了。或許我的判斷太急率了？我猜他是那種喜歡戶外活動，但也腦中有物的聰明人。

女演員：一個開花樹叢裡的年輕人、春天、性。這讓我想起費里尼（Fellini）電影《阿瑪珂德》（*Amarcord*）裡，劇中人大喊：「給我一個女人！」⁵ 不過在這張照片裡，男人是如此地青春洋溢，而樹叢是如此地花樣年華。

舞蹈教師：一個傢伙在花朵盛開的樹叢裡。他看起來比周遭的樹叢要真實多

了。年輕、春天，但他的臉太緊繃了。

　　精神科醫生：一個西班牙工人在盛開的果樹園裡。這張照片裡有個對比，他是一個無產階級者，而這是鄉下的春光時分。也許不是，這並不能算是一種對比。我看見他手持某物，但照相機應該不是白色的吧。他看來像是吃了一驚，但卻沒有罪惡感。或許果園裡，正巧有個女孩在做日光浴。

　　理髮師：一個人高掛樹上，如此而已。喔對，他是一個攝影師，正在準備拍照。

　　工人：很美的場景，但要是照片是彩色的，花朵就會更漂亮了。他爬得老高，他擅長攀爬，就是這樣。

　　這張照片的實情是：1971年美國華盛頓特區的一場反越戰示威，白宮前聚集了四十萬名示威者，一個年輕人爬上樹叢，希望能看得更加清楚，並拍些照片。

5　　《阿瑪珂德》是義大利導演費里尼1974年的作品，
　　　劇中一幕，從療養院返家的叔叔突然爬上樹大喊：「給我一個女人！」
　　　文中女演員藉此電影，對比照片中所呈現的年輕生機。

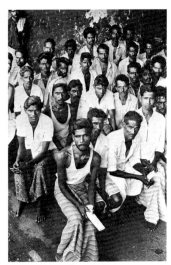

Photo N° 3

　　市集花匠：這些人的眼神，訴說了他們所處的生活狀態。他們從未擁有任何資產或優勢地位。如今，當世界上的政治局勢不斷改變下，人們似乎開始有可能改變自身的命運，這樣的人群們，也開始注意到不同國家間的生活差異。

　　神職人員：誰要好好地回應他們？他們都正視著相機，等待某種答案。我喜歡這張照片，因為它蘊含了當今基督教義所面臨的種種難題。我是該滔滔不絕地用那種老生常談敷衍他們，抑或該仔細聆聽他們的訴求，並一同等待問題解決？

　　女學生：這是一群貧窮的人，正等待被給予某些事物。

　　銀行業者：這個影像立即令人聯想到亞洲群眾的崛起。作為一個種族類型，他們擁有細緻的容貌，而其面孔神情則暗示著，他們可能正在質疑自身的生存狀態為何如此岌岌可危。

　　女演員：我的第一印象是：一群宛如唱詩班的男子。他們正在等待回應。或者，他們只是單純地注視著攝影師？狀況看來非常緊繃。

　　舞蹈教師：這些人們相信什麼？他們盯視的方式真令人恐懼。似乎應該給予他們某些事物。他們想要的不是食物。他們滿懷焦慮等待著。假如讓他們失望

了，他們會怎麼對待我們呢？這是那個時空下一股無法抑制的、既非正面亦非負面的力量。

　　精神科醫生：我可不想當這張照片的攝影師。或許這是一場政治集會，這些男人的態度認真嚴肅，不苟言笑，全都是年輕男子。裡頭沒有老人，沒有小孩，全屬同個年齡群體。

　　理髮師：他們手上拿著文件，必然是等待著某個信號。地點是亞洲，他們正等著接種疫苗，或準備投票。他們的容貌都很相似，並且髒亂。人們等著領取薪資。他們很貧困。

　　工人：這是那個國家？他們是阿爾及利亞人，或是摩洛哥人？他們是為了拍照而擺出姿勢嗎？要想從這張照片看出他們在幹嘛，或等待些什麼，是很困難的。從他們的臉孔與眼神，你能察覺到他們並不是每天有飯可吃。

　　這張照片的實情是：一個斯里蘭卡的茶園，農工前來聆聽一場鼓勵輸精管切除手術（男性結紮）的演講。演講結束後，其中三十人同意立即在茶園外的行動醫療站進行結紮手術。

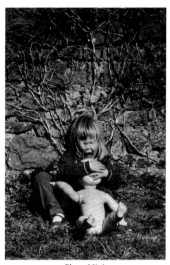

Photo N° 4

　　市集花匠：（大笑）這張照片讓我想到，那種已經具備母性的小女孩，她把自己的洋娃娃當作小孩一樣照料。好吧，這個全身赤裸的洋娃娃不大漂亮，但依舊是她的寶貝！

　　神職人員：一張古怪的照片。人們是否應該保護孩子，使其免於目睹世間的殘酷？是否該爲此目的，而刻意隱瞞世界上的若干眞實面貌？她不該把手擺在洋娃娃的眼睛上，人們應該有權接觸萬事萬物、目睹全貌。

　　女學生：她正嚎啕大哭，因爲她的洋娃娃沒穿衣服。

　　銀行業者：吃得好，穿得暖，這樣的小孩大概是被寵壞了。活在無須擔憂物質匱乏的餘裕下，人們可將自己的思慮，沈溺於各種奇思幻想裡。

　　女演員：「我的寶貝正在哭泣，但她不想表現出來。」讓我吃驚的，是她遮掩洋娃娃眼睛的方式。她對洋娃娃有著強烈的認同感。女孩正在將娃娃的遭遇與感受表演出來，背景的藤蔓看來十分古怪。

　　舞蹈教師：她擁有一切卻不自知。她緊閉雙眼嚎啕大哭，背後有著樹蔓。洋娃娃的身型與她幾乎同等大小。

精神科醫生：難倒我了。她哭泣的方式彷彿十分痛苦，但看來其實還好。她是代表自己的洋娃娃而哭。她把眼睛遮蓋住，彷彿這裡有個不該看見的景觀。

理髮師：有人試圖把這個小孩珍愛的洋娃娃奪走。她堅持繼續保有她。或許她是德國人，她頭髮是金黃色的。這張照片讓我想起年幼時同樣大小的自己。

工人：真可愛。這張照片讓我想起來，我姪女在姊姊試圖把洋娃娃取走時的反應。她哭泣吼叫，因為有人正想把她的洋娃娃奪走。

這張照片的實情是：英國鄉下，一個小女孩正在玩洋娃娃。時而親密，時而粗野，而在那一個瞬間，她甚至假裝想把洋娃娃給吃了。

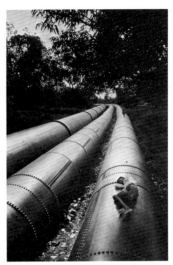

Photo N° 5

市集花匠：這張照片讓人想到，現在的世界是多麼依賴於石油生產國。我們最好以共同合作取代爭論，今天我把水龍頭關掉，明天也許我又將打開它，這樣世界是不會進步的。

神職人員：真有意思！我的第一個反應：真想像他那般無憂無慮地睡一覺。能安眠入睡，就是一種自由。第二反應，更多想法浮現腦海：這些水管是在輸送什麼呢？石油？水？而這又和民眾的生活有何關連？我情願他是睡在照片左邊的樹旁，或睡在一個房子的門邊。他現在這樣，完全無視於輸送管的存在！

女學生：這個人躺在那東西上好取暖。另一個人認為他可能受傷了，正朝他走來。

銀行業者：真是一個既不吸引人，又不舒適的午覺地點啊！或者，他正在值勤守衛這些輸送管？不，這樣睡太難看了。為何實用的事物永遠那麼醜陋？

女演員：「漫長旅程中的一段休憩。」這是輸送管嗎？它們給人一種直到世界盡頭的感受。這是一個關於永續不停與靜止不動的影像。輸送的方向早被決定，而風景中其他的事物則都消失了。

舞蹈教師：你怎麼會拍到這樣一張照片？眞夠瘋狂，那麼樣的一個小傢伙就這樣睡著了。這個男人，就像那些興建輸送管的男人一樣，他們不會想像到這些輸送管在照片中看來有多麼巨大，它們川流不止，毫不停憩。

　　精神科醫生：眞是特別。輸送管裡裝了些什麼呢？或許管子是溫暖的，但從這個鄉村景色看來，人們應該沒有必要如此取暖。管子裡是水嗎？

　　理髮師：水，超大水管，這是在印度吧。人們如此纖瘦疲憊，而輸送管不停地運作著，直到遠方。

　　工人：管子裡傳送的是什麼？水或汽油？從他睡覺的姿態看來，他彷彿得到了某種安適入眠的權利。

　　這張照片的實情是：距離印度孟買三十公里處的波奈（Ponai）。輸送管將水源送往都市。男孩因爲水管涼爽而墜入夢鄉。

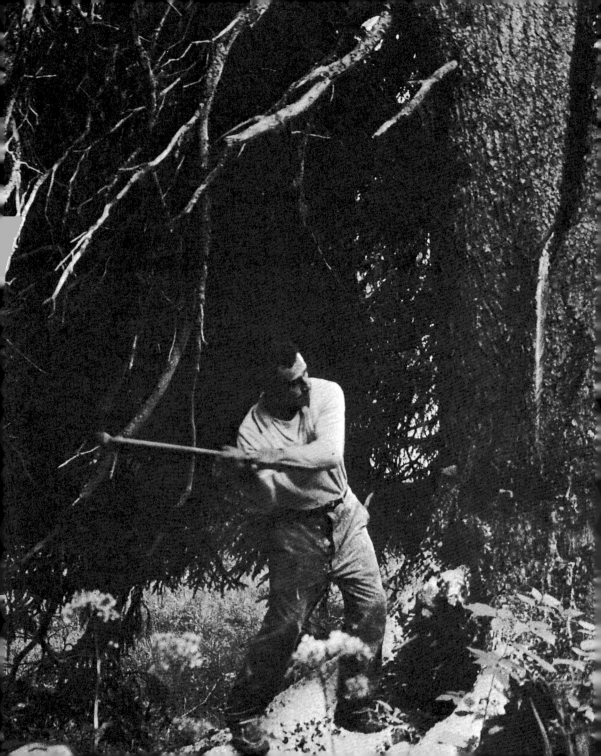

伐木工人的裱框肖像照

A framed portrait of a woodcutter

　　有一天，伐木工人的妻子在村莊裡停下步伐，並對我說：「我想請你幫個忙，你可以替我老公拍張照嗎？我沒有他的任何照片，假如某天他在森林工作時不幸罹難，我連一張用來回憶他的照片都沒有。」

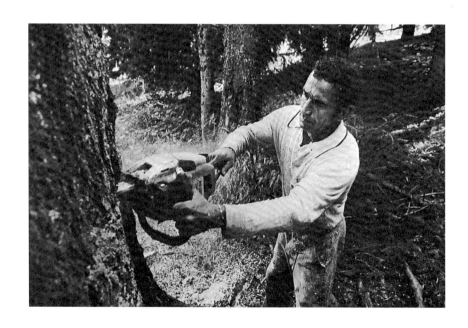

　　不像大多數伐木工人的工作方式，加斯東（Gaston）一向獨來獨往。他承認這種工作方式遠比團隊合作來得危險，但他對森林充滿熱情，喜愛獨自遨遊其中，埋頭苦幹。此外，他工作的速率跟大多數伐木工人相比，實在快太多了，因此合作數天後，其他工人都離開了。

　　「你可以盡情拍照，」他說，「只要這些照片能夠呈現出**工作**的眞貌。」

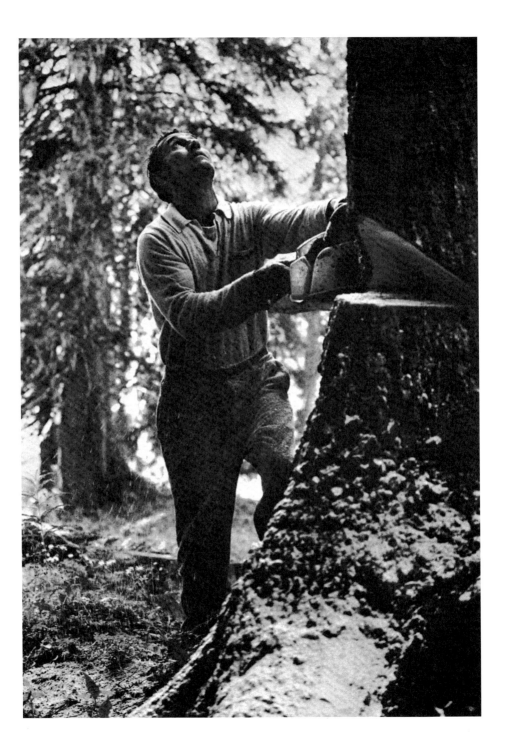

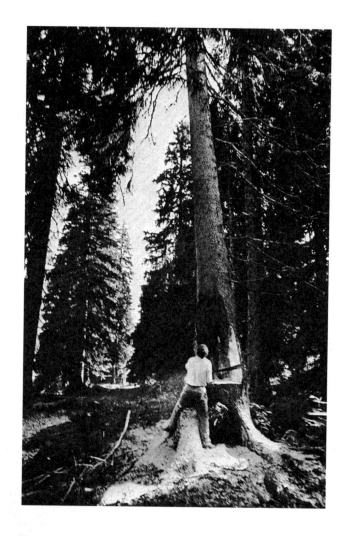

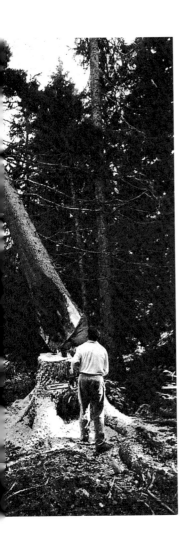
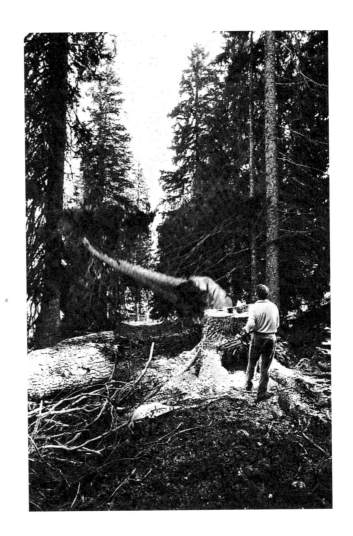

　　「這就是我從事伐木生涯以來所一直夢寐以求的照片,」他說,「只要你熟練自己的工作,樹木就能準確地傾倒在你想要它落下的位置。它倒下的位置,離你預設的位置不差二十公分見方。」

　　加斯東將木頭拖到道路邊緣後,會有貨車將它們運走,他的報酬,則由木頭
體積的立方公尺大小來計算。

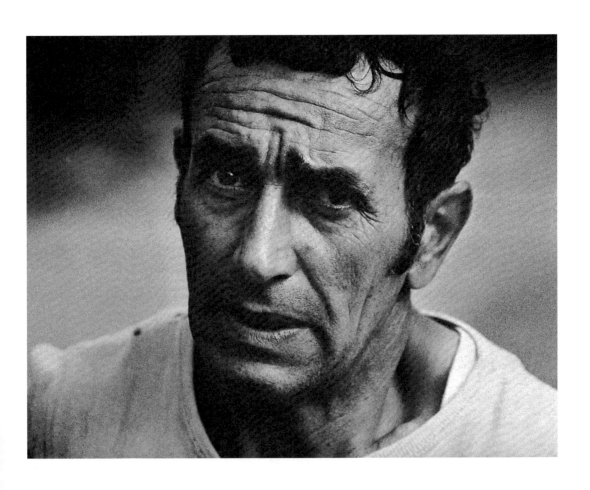

　　這是加斯東老婆最後裱框，並放在壁爐上的肖像照。照片中沒有任何樹木，
但加斯東的臉部神情讓人很容易明瞭，這是一個熟悉森林之道的行家。

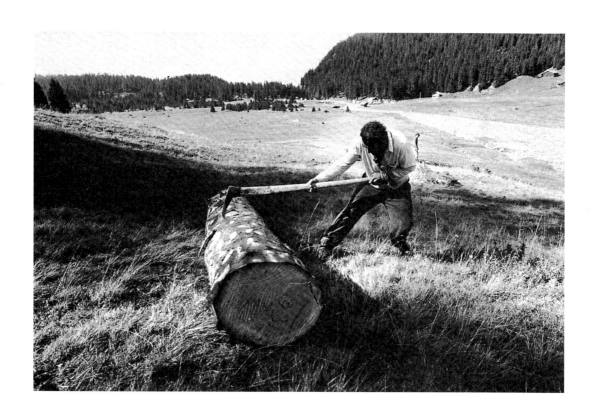

一種可疑的驅魔儀式
A doubtful exorcism

1973年12月的印尼爪哇（Java）。一段長達200公里，從雅加達（Djakarta）到萬隆（Bandung），沿途穿越稻田與高山的旅程。我所工作的組織認為，搭乘飛機不但太貴，而且充滿不確定性，若是開車前往，不但要尋找交通工具，由於路況險惡，還得另外找個駕駛才行。我因此被告知搭乘火車啟程。

於是我坐進一個舒適的臥車舖，準備離開雅加達。一個念藝術的學生，好心地提供給我一個靠窗的座位。「假如某天去瑞士旅行，我相信也會有人讓位，讓我欣賞塞爾萬峰（Mont Cervin）與日內瓦大噴泉（Jet d'Eau）的宜人景色。很快，你就會看到非常優美的鄉村景色，尤其當我們接近山區時。」

然而，想要抵達鄉村，我們還得先逃離雅加達這個擁有五百萬人口（缺乏可靠的確切數據，且永遠都在變動中）的可怕城市。無邊際的都市邊緣，常年處在

極惡劣的、受雨季肆虐所苦的貧窮狀態。貧窮沿著鐵道兩旁蔓延，通常距離鐵軌僅有幾吋之隔，每天不停匯流來此，試圖尋找新生活的農民窒息了都市，造就了這齣典型的現代悲劇。

從臥車窗戶目睹此種景觀，著實令人難過。我周遭的其他旅客們正閒談、看書，或打瞌睡做白日夢，我是唯一無法將目光離開此等慘境的乘客。

很快地，山丘逐漸變高，鐵軌也開始曲折，穿越山洞。從其中一個山洞竄出後，火車速度減緩，彷彿要停下來似的。車子終究沒有完全停住，但卻以極端緩慢的速度爬行了數公里遠。孩童從鐵道旁的每個角落開始出現，他們半身裸露、眼神憤怒，並把手伸得老長，他們沿著火車跑了數百公尺才放棄。車廂中沒有人注意到他們的存在：即便是那位念藝術的學生，都只把自己的眼睛集中在閱讀的書上，而對車外情景不置一詞。

人在萬隆的兩天，這些孩童的身影一直縈繞在我心裡。在回程的路上，我再度坐在車窗旁的位置，並把照相機準備妥當：假如你是一個攝影家，卻不試圖去拍攝讓自己著魔的對象，那又怎能從這種情境中解放出來？因此，以五百分之一秒的快門速度，我將自己躲藏在照相機後。我再度看到這群憔悴瘦弱的孩童，他們追著火車裸足奔跑，卻什麼也沒乞求到手。沒有人施捨他們任何東西，包括我在內。

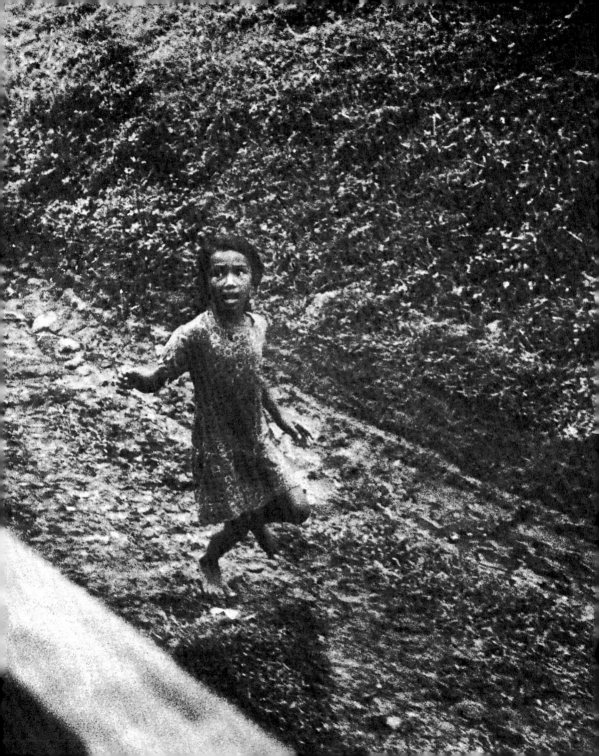

沒有獨家
No scoop

多年前，我曾駕著自己的雪鐵龍2cv小汽車橫跨南斯拉夫。我的步調從容，樂於發現旅途中任何新穎的事物。當時來自西方的遊客還很少，因為南斯拉夫在西方的報紙裡，被貼上了「共產主義」的標籤。

在前往貝爾格勒（Belgrade）的路上，我聽說狄托（Tito）與哥穆爾卡（Gomulka）[6]將首度舉行會談。我與其他來自《生活雜誌》（*Life*）[7]、《巴黎競賽》（*Paris Match*）[8]，及《明星》（*Stern*）[9]的攝影記者一起，在這場聚會上拍了些照片。

在啟程前往南斯拉夫前，我和一個通訊社有所協定，倘若旅途中有任何新聞事件，我將會把拍到的照片寄給他們處理。這次政治會面，無庸置疑地具有新聞價值，所以我趕緊用航空郵件方式將照片寄回日內瓦。照片的數量，足以撐起一個封面專題，或一個對開雙頁的報導份量。將照片遞送出去後，我繼續自己緩慢而迷人的旅途。

當我終於回到家時，我並不期望被同僚們歡迎返國——在攝影通訊社的世界裡，可沒有歡迎回家這檔事——但我確實預期那則新聞報導的照片，應該能替自己戶頭裡掙得些收入才對。但我很快就發現到這並未發生。

「我們幾乎沒照片可用，你把狄托這個政權首腦拍得如此具有人味，甚至友善，但他可是個共產主義者啊！跟我們買照片的新聞編輯，對於共黨首腦的面貌，早有一套清晰的既存印象，他們應該陰沈皺眉，面容險惡。你應該早點想到這點，瞭了嗎？」

十年後，狄托在西方報紙裡開始被貼上「社會主義者」的標籤，甚至讚揚他大膽挑戰莫斯科的威權，具有傳奇性的地位，而不再是「共產主義者」。我為他拍的照片，這下總算變成有用之物。

6　狄托（Josip Broz Tito）是1945年南斯拉夫獨立後的國家領袖，
　　積極進行社會主義建設的他，1948年與蘇聯決裂，此後積極鼓吹美蘇兩大強權以外的「不結盟運動」。
　　哥穆爾卡（Wladyslaw Gomulka）則是1950年代波蘭的共黨總書記。
　　文中所提及狄托與哥穆爾卡在貝爾格勒的歷史會面，發生於1957年9月間。

7　《生活雜誌》，美國刊物，創立於1936年，創刊時定位為新聞攝影紀實雜誌，以大量的戰地報導建立名聲，
　　知名攝影家羅伯·卡帕（Robert Capa）1938年的中國國共內戰經典照片，
　　便是生活雜誌所拍攝，該刊物因此被認為與新聞攝影的崛起密切相關。
　　1950年代晚期隨著電視機逐漸普及，該刊的盛況不再，編輯方針轉為較軟調性的都會生活情趣。

8　《巴黎競賽》是一本通俗取向的法國新聞週刊，創立於1943年，
　　內容以大量使用新聞照片及狗仔攝影，報導社交名流、明星動態、國內外要聞為主。

9　《明星》是創立於1948年的德國新聞雜誌，以圖文報導見長，在德國的主要競爭者為《明鏡週刊》（*Der Spiegel*）。
　　當代最著名的美國戰地攝影記者詹姆斯·納特維（James Nachtwey），即與《明星》雜誌有長期合作關係。

無法被拍攝的主題

The subject not photographed

　　「拍，或不拍？」（To take or not to take）這是每個攝影記者走在街上時，心中恆常浮現的問題。決定不拍的理由則形形色色。

　　有時是因為畏懼。你感覺到被拍攝者可能會有激烈的反應。譬如說，在某些都市的港口地區就是如此。在非洲或南美洲，一個白人攝影家可能會發現自己成為帝國主義的象徵，在拍照時引發各種恨意。

　　有時候這種拍或不拍的猶豫事關倫理抉擇。譬如說，是否該拍攝執行死刑的過程——除非這些照片，是為了用來譴責壓迫人性的專制政權。

　　不願拍照的理由，可說成千上萬。但假如你是攝影記者，你的雇主會說任何理由都是不成立的。

　　很多年前，我到阿爾卑斯山探險，希望能夠攀上大汝拉峰（Grandes Jorasses）的南面。這是比較容易攀爬的一面。當我們抵達過夜的駐紮小屋時，遇見了另一組剛從山麓北面下來的登山客。因為山上暴風雪過大，他們只好在距離頂峰數公尺遠處，艱苦地度過了一夜。他們之中許多人都受到嚴重的凍傷，面容因為險峻嚴苛的際遇，而顯得極為憔悴。明天報紙的獨家照片就在眼前，等著我去拍攝。

　　我的照相機連拿都沒拿出來。在這種情境下，如此的選擇並不是什麼美德善行，因為眼前有著更急迫的事必須進行：趕緊將傷重者用人力背下山（那是一個沒有直昇機的時代）。

　　最近我因為動背部手術，而在醫院裡躺了兩週（歸咎於隨身攜帶的攝影肩袋裡，那些該死的照相機、鏡頭，及底片）。我用背部躺下，渾身無法動彈，也不被准許移動。我開始想拍些照：病房的大小、我不幸的病友們（我去看神經外科，診斷自己的骨頭與脊椎）、明亮無暇的迴廊、乾淨潔白的屋頂，舉目所見，盡是一片白淨無暇的痛苦感。攝影，應該能表達出這種感受。但我很快就明瞭到，人們不能在同個時間裡內外通吃、左右兼顧。許多年來，當我替世界衛生組織（World Health Organization）工作時，我拍了許多病患、手術後的病人，以及受傷的人們。這一回，我最好還是乖乖地待在病人這一邊，這次經驗才會鮮活深刻地銘記下來，不是紀錄在底片上，而是深植在我的記憶裡。

Appearances

by John Berger

外貌

約翰·伯格

1　Appearances一詞在本文中有多種含意，翻譯時盡量貼近文義，
　　將依上下文脈絡而有面貌、外貌、形貌等各種譯法，特此說明。

這篇論文雖然以本人掛名，並且是我多年來思索攝影的成果，然而卻大量得益於以下這些人士的批評與鼓勵，他們是吉勒‧艾羅（Gilles Aillaud）、安東尼‧巴涅特（Antony Barnett）、尼拉‧比勒斯基（Nella Bielski）、彼得‧福勒（Peter Fuller）、傑拉‧莫狄拉（Gérard Mordillat）、尼可拉斯‧菲爾博特（Nicolas Philibert），以及洛伊‧史班塞（Lloyd Spencer）。

「理性重萬物之異，想像重萬物之同。」

(*Reason respects the differences and imagination the similitude of things.*)

——雪萊（Percy Bysshe Shelley）[2]

　　大約二十年前，我曾計劃拍攝一系列的照片，並將這些照片與一連串的情詩搭配，使得圖文間能彼此呼應，互相代換。正如我無法確知這些詩作的文字，到底應該用男聲或女聲朗誦，我也無法確定這項計劃，究竟是影像觸發了文本，抑或是文本召喚了影像。我對攝影最早的興趣，是如此地熱情洋溢。

　　為了拍照，我要學習使用照相機，於是我去找了尚‧摩爾。阿蘭鄧內（Alain Tanner）[3] 給了我他的地址。尚用他無比的耐心教導我使用方法，我在兩年間拍攝了數百張照片，希望藉此訴說內心情愛。

　　這就是我與攝影邂逅，進而產生密切興趣的初衷。我在此回憶此事，是因為無論後文的評論看來如何地理論取向且讓人疏離，攝影對我而言最優先且重要的功能，依舊是一種用來表達的工具（a means of expression）。最重要的問題是：這是一種什麼樣的工具？

　　我和尚‧摩爾成為好友，進而共同合作。這是我們一起完成的第四本書[4]。在共事過程中，我們一直試圖檢驗這種合作的本質為何？攝影家與作家要如何合作？影像與文本之間可能的關係為何？我們要如何共同面對讀者？這些疑問並非以抽象的方式出現，每當我們進行急迫性的書籍計劃時，這些疑慮就會強行浮現。這種關連的含意，正如同醫生與病人，或疾病與解藥間的那種關連。從蘇聯境內的視覺藝術現況，到移住勞工（migrant workers）[5] 的經驗，如今這本書裡，我們則關切農業工作者觀看自我的方式。

　　面對如何傳遞生活經驗的難題，經歷持續不斷的嘗試與失敗，我們發現自己必須懷疑、甚至拒絕許多關於攝影本質的基本假設。我們發現照片並不像人們所言那般不證自明、運作自如。

2　　雪萊為19世紀初的浪漫主義詩人，文中伯格所引文字，
　　　出自雪萊的〈詩辯〉（*A Defence of Poetry*）一文，此處文句，採用詩人余光中的譯法。
3　　瑞士導演，伯格曾與他合作電影劇本《2000年約拿即將25歲》（*Jonan Who Will Be 25 in the Year 2000*）。
4　　約翰‧伯格與尚‧摩爾的合作除了本書外，尚包括 *A Fortunate Man: The Story of a Country Doctor*（1967）、
　　　A Seventh Man（1975），及 *At the Edge of the World*（1999）。
5　　migrant workers即台灣媒體輿論一般所謂的「外勞」，在此選採台灣工運團體鼓吹的譯法「移住勞工」，
　　　以呼應本書兩位作者一貫關切弱勢處境、強調勞動階級主體性，強調工人不該區分「內外」的左翼精神。

照片的曖昧含混

The ambiguity of the photograph

　　攝影的原始素材是光線與時間，這使得攝影成爲一門奇特的發明，有著無法被預見的效應。

　　但且讓我們從一些比較具體的事物開始。幾天前，我的朋友發現了這張照片，並將它拿給我看。

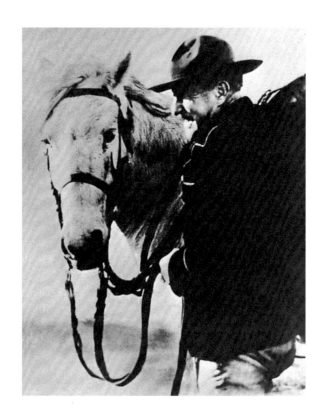

我對這張照片一無所悉。想推估其拍攝年代的最好方法，或許可從它的攝影技巧來判斷。是在1900至1920年間嗎？我看不出拍攝地點是在加拿大、阿爾卑斯山，或是南非？我們唯一所能確見的，是照片中有個微笑的中年男子與他的馬在一起。為什麼要拍這麼一張照片？這張照片對拍攝者而言有何意義？拍攝者的意圖，又和影中人與馬所認知到的照片意義完全相同嗎？

我們可以試玩一場創造意義的遊戲。最後的騎馬警察（他的笑容變得具有鄉愁）、在農場縱火的男子（他的笑容變得邪惡）、兩千英哩長征前（他的笑容裡似乎有些憂慮）、兩千英哩長征後（他的笑容變得十分謙和）……。

照片中最明確的資訊，是馬匹所穿戴的轡頭類型，但這顯然並非是這張照片當時被拍下的原因。將這張照片獨自細察，我們甚至連它屬於那種類別都難以界定。這是一張家庭相簿照、報紙中的新聞照，或是旅者的快照？

會不會拍攝這張照片的初衷，並非為了這個男人，而是為了影中的馬匹？這個人的角色，會不會僅是一個拿著馬鞍的馬伕？或者他是買賣馬匹的商人？或許這其實是早期西部電影拍攝場景裡的電影靜照？

這張照片無可駁斥地提供了我們這個男人、這匹馬兒，以及馬轡頭都確切存在的證據，但卻完全沒告訴我們，他們存在的意義為何。

照片從時間之流裡，捕捉住曾經確切實存的事件。不像那些人們曾親身經歷過的往事，所有的照片都是一種逝去之物，藉此，過去的瞬間被捕捉起來，而永遠無法被引領到當下來。所有照片都有兩種訊息：第一種是關於被拍攝的事件，第二種訊息，則與**時間斷裂所造成的驚嚇感**（a shock of discontinuity）有關。

在照片被拍攝的過往，與照片被觀看的當下間，存在著一個無底深淵。我們是那麼習慣攝影的存在，以至於不再意識到攝影的第二種訊息。除非處在一些特殊的情境下：譬如，被拍攝者是我們所熟悉的人物，如今身在遠方或已然逝去。在這種狀況下，照片比大部分的回憶或紀念物，還更具有創痛人心的效果。因為照片彷彿預見了隨後由於缺席或死亡，所帶來的斷裂感。不妨假想一下，倘若你曾與一位擁有馬匹的男人熱戀，而他如今已不在此處了，在看這張照片時會有何種感受。

然而，倘若他是一個全然的陌生人，人們則只會想到第一種訊息，照片的意義因而顯得曖昧模糊，原本影中所紀錄的事件也逃逸無蹤。人們得以隨意創造（invent）照片中的故事。

但是這張照片的懸疑還沒就此結束。影像所保存下來那平庸陳腐的事物外貌

（appearances），比任何創造出的故事（invented story）或詮釋（explanation）都更具有**當下在場**（present）的意涵。這些外貌傳達的訊息或許有限，但其存在卻是無庸置疑、不容否認的。

照片在歷史上首度出現時，讓許多人感到驚奇不已。這是因為它們以遠比其他視覺影像更為直接的方式，呈現了已然消逝事物的形貌。照片保存了事物的形貌，並允許這些形貌被隨身攜帶。這種驚奇感並不全然肇因於攝影的技術層面。

人們回應影像形貌的方式十分深沈，其中許多元素，來自我們的生物本能與遺傳。譬如說，無論我們的思慮如何理智，形貌仍舊能夠獨力挑起人們的性慾。再譬如說，無論多麼短暫，紅顏色都能使人感到被挑撥刺激，進而產生行動。更廣泛地說，世界的外表（the look of the world）本身，正是對世界作為**彼界**（thereness）之存在最強大的一種確認。觀看世界因此持續地提醒，並確認了我們與彼界的關連，從而滋育了吾等的存在意識（sense of Being）。

早在你試圖解讀出男人與馬所代表的意義前，早在你試圖為它定位或命名之前，光是簡單地凝視著這張照片，藉著影中的男人、帽子、馬匹、轡頭……，即便短暫，你都已經確認了自身活在世上的存在感。

✛ ✛ ✛

一張照片所蘊含的曖昧含混，並非肇因於影像所紀錄的事件瞬間：攝影紀錄下的逼真證據，遠比親眼目擊者的描述要來的清楚明晰，正如一場勢均力敵的賽跑裡，最後常用終點照片來公正地決定是誰勝出。是攝影在時間之流所造成的斷裂感（discontinuity），使得其意義充滿含混曖昧，造就了出攝影雙重訊息的後者出現（亦即相機拍攝的過往時分，與照片觀看的當下片刻，兩者間的距離宛如無底深淵）。

一張照片，保留了一個過往片刻，使其免於被隨後繼之的其他片刻所抹滅消除。就此而言，照片似可比擬於人們在心中所記憶的影像。但在一個基本層面上，兩者仍有差異：人們記憶中的影像，是連續（continuous）生活經驗中的**殘餘物**（residue），照片則是將時間裡斷裂（disconnected）的瞬間面貌孤立出來。

人生在世，各種意義並非在瞬間片刻（instantaneous）產生。意義，是在各種聯繫與關連中出現，並且總處於一種不斷衍生發展的狀態下。沒有一套故事架構，沒有一些推衍發展，也就毫無意義可言。事實（fact）與資訊（information）

本身並不構成意義。事實可以被餵進電腦裡，成爲推測演算的要素之一，但電腦並不能生出意義來。當我們爲一個事件賦予意義時，我們不但對此事件的已知面，並且對它的未知面都做出了回應：意義與神祕（mystery）因而形影不離，密不可分，二者都是時間的產物。肯定確信（certainty）或許生於瞬間（instantaneous），疑慮懷疑（doubt）卻需時間琢磨（duration），而意義，實乃兩者激盪下的產物。一個被相機所拍攝下的瞬間，唯有在讀者賦予照片超出（extending）其紀錄瞬間的時光片刻，才能產生意義。當我們認爲一張照片具有意義時，我們通常是賦予了它一段過去與未來[6]。

專業攝影家在拍照時，總試圖找出具有說服力的瞬間片刻，好讓觀看者能賦予影像一套適切的（appropriate）過去與未來的脈絡。攝影家藉著他對拍攝主題的理解或同理心（empathy），來決定何謂適切的影像瞬間。然而，攝影家的工作與作家、畫家，或演員有所不同，他在每一張照片裡，只能進行**一個單獨的構成選擇**（a single constitutive choice）：也就是選擇要拍攝的瞬間。與其他傳播方式相比，攝影在展現創作者的意圖性（intentionality）上顯得特別薄弱。

充滿戲劇性的照片，有時與平淡無奇的照片一樣曖昧含糊、意義不明。

6 亦即將抽離的、片刻的斷裂的照片瞬間，藉著賦予其一段過去與未來，
 來把它放在連續性的時間脈絡下，好產生意義。

發生什麼事了？我們需要圖說才能理解事件的重要性：「納粹焚書」。而圖說的意義，則取決於吾等是否具備歷史感（a sense of history），並非每個人都必然具備此種歷史感。

　　所有的照片都是曖昧含混的。所有的照片都是從連續的時間（continuity）中所擷取出來。假如所紀錄的是公眾事件，這段連續的時間就叫「歷史」，假如所紀錄的是個人私事，這段被攝影所打破的連續時間就叫做「生命故事」（life story）。即便是一張純粹的風景照，都打破了原本連續的時間，而切割下了那個時間點的光線與天氣。照片的斷裂（discontinuity）總會衍生曖昧含混，但這種曖昧含混時常不明顯，時常因為照片與文字的搭配，藉著文圖共謀，製造出一種充滿確定

感，甚至可說是魯莽獨斷的傳播效果。

在照片與文字的相互關係裡，照片等待人們詮釋，而文字通常能完成這個任務。照片做為證據的地位，是無可反駁的穩固，但其自身蘊含的意義卻很薄弱，需要文字補足。而文字，作為一種概括（generalization）的符號，也藉著照片無可駁斥的存在感，而被賦予了一種特殊的真實性（authenticity）。照片與文字共同運作時力量強大，影像中原本開放的問句，彷彿已充分地被文字所解答完成。

然而，照片中所蘊含的那種含混曖昧，倘若能被充分理解並接受，或許能提供攝影一種獨特的表達方式。這種含混曖昧，是否可能啟發出另一種影像敘事之道（another way of telling）？我在此提出疑問，並將於後文處理這個命題。

✚ ✚ ✚

相機，是用來傳送形貌的盒子。攝影術自發明以來，其運作法則並無任何改變。來自被拍攝物的光，穿越了一個小洞，而落在照相底板或底片上，底片藉其化學成分保存了光線的痕跡。這些痕跡再經由一些較複雜的化學程序，便可以沖洗出照片來。正如同印刷報業盛行時，在技術上並不困難，以我們這個時代的標準而言，攝影在技術層面上也實屬簡單，如今仍屬困難的，則是如何理解照相機傳送的影像本質，究竟為何。

攝影機所傳送的事物形貌，究竟是一個建構物（construction），一個人造的文化加工品（a man-made cultural artifact），還是像沙灘上的腳印，是一個路過之人所**自然地**（naturally）留下的痕跡？答案是，以上皆是。

攝影家選擇拍攝的事件。這種選擇可以被視為一種文化建構（cultural construction）。藉著拒絕去拍他不想拍的事物，這種建構的空間彷彿被清空了出來。他的建構，以解讀（reading）自己眼前正在發生的事件來進行。藉由這種通常憑藉直覺、十分迅速的事件解讀，攝影家決定他所要拍攝捕捉的瞬間。

同樣地，當事件的影像以照片方式呈現時，同樣也會成為文化建構的一部分。照片從屬於某種社會情境下，譬如攝影家的創作生涯、一段爭論、一個實驗、一種解釋世界的方式、一本書、一份報紙，一個展覽等等。

但在此同時，影像，及其所再現（represents）的物體之間（在相片上的符號，以及這些符號所再現的樹木之間），乃是一種即時的（immediate），且毫無建構色彩（unconstructed）的物質關係。這種關係確實就像**痕跡**（trace）一樣。

攝影家選擇想拍的樹、取景角度、底片種類、焦距遠近、是否使用濾鏡、曝光時間、沖片時的溶劑濃度、放相時的相紙種類、相片的明暗濃淡、照片的裱框方式……等等。但他所無法介入的——除非改變攝影的基本性質——則是由樹叢處所發出的光線穿越鏡頭，藉此將影像銘刻在底片上的這個部分。

藉由比較照片與繪畫間的歧異，或許可以更加闡明前面所提及的**痕跡**，究竟所謂為何。一張素描，就是一場翻譯（translation）。畫紙上的每個部分，都是繪圖者有意識地去與真實存在的，或想像中的「模型」（model），所進行的一種連結，並且與紙張上先前已經畫上去的各個部分息息相關。因此，一個被畫出來的影像，是繪圖者耗費無數精力（或倦怠，倘若圖畫本身並不出眾）進行各種判斷下所達致的成果。每當一個輪廓在畫作中逐漸成形時，背後都牽涉繪圖者有意識

地以其直覺，或系統化的思考進行介入。在素描裡，蘋果是被**畫成**（made）圓形球體，但照片中蘋果的圓型外貌與明亮陰影，則是藉由光線而被接收給定的（received as a given）。

這個關於作畫（making）與接收（receiving）的差異，也意味著兩者的時間觀並不相同。繪畫是在創作過程中得到了自身獨具的時間，獨立於畫作內場景存在於實際世界裡的時間。相反地，照片以幾乎即時，現在通常是以人眼無法察覺匹敵的快門速度，來接收影像。照片中唯一包含的時間，就是它在影像中所展現的孤立瞬間。

照片與繪畫這兩種影像裡的時間，還有一個很大的歧異點。畫作中的時間並不是均質一致的（uniform），藝術家會花多些時間心力在他或她認為重要的部分，畫作裡的人臉就可能比頭上的天空，要耗費了更多時間。畫作通常依照人的價值觀，來決定那部分要多花些時間處理。而在照片裡，時間則是均質一致的：影像中的每個部分，都以同等時間經歷了化學程序[7]，在此過程中，影像裡每個部分都是平等的。

繪畫與照片所蘊含的時間觀，導引出這兩種傳播方式最基本的相異處。繪畫一事，牽涉到作畫過程裡，無數次系統化的（systematic）的判斷與選擇。也就是說，繪畫乃奠基於一套現存的繪畫語彙，而這套語彙手法，則隨著歷史演進而不斷變異。西方文藝復興時代繪畫大師的學徒所研習的創作實務及繪畫語法，必然跟中國宋代繪畫大師的弟子大不相同。但為了重建事物的容貌，每張圖畫必然都仰賴於一套語言（language）。

攝影不像繪畫，它並不擁有一套語言。攝影圖像是藉著光的反射而瞬間產生，其**輪廓**（figuration）並**非**藉由人的經驗或意識所受精（impregnated）生成。

羅蘭・巴特（Roland Barthes）在書寫攝影時，曾提及「人類在歷史上第一次接觸到**沒有符碼的訊息**（messages without a code）。照片因此並不是影像大家族裡最終極的（改進過的）一個成員。攝影因此呼應了訊息經濟學的決定性突變（it corresponds to a decisive mutation of informational economics）。」*稱照片為影像家族裡的突變，是因為它們提供了資訊，卻沒有一套自身的語言。

7　作者在此意指光線在經由相機鏡頭，在底片上經由化學作用留下痕跡時，
　　影像中每個部分的曝光時間都是一致的，這是攝影術最普遍的操作方法。
　　但在攝影實務中，亦有在拍攝時刻意局部遮光，
　　藉此讓照片裡每個部分的曝光時間不同，來調整影像細節明暗的手法，而在後端的暗房沖洗照片時，
　　也有各種藉著控制相紙上各部分不同的曝光時間，來調整放相明暗的技巧。

*　Roland Barthes, *Image-Music-Text* (London:Fontana, 1977), p.45.

照片並不是從事物的形貌所翻譯（translate）過來，而是從事物形貌所引用（quote）而來。

<p style="text-align:center">✛ ✛ ✛</p>

正因為攝影缺乏自身語言，正因為攝影是引用而非翻譯，因此有了照相機不會撒謊的說法。照相機無法撒謊，因為影像是直接銘刻進底片裡。

（弔詭的是，造假照片在過去與現在都一直存在，反倒佐證了是攝影機不會撒謊的說法。唯有藉由機巧的竄改、拼貼，與重新拍攝，才能讓照片吹牛扯謊，但於此同時，你所進行的事便已經脫離攝影了。攝影本身並沒有一套可供**翻轉扭曲**（turned）的語言）。然而照片卻能夠，且已經被大量地用來欺瞞或誤導人們。

我們活在一個由照片影像所包圍形成的，全球性的誤導機制裡：這套系統被稱作公關宣傳（publicity）」，到處散播消費主義的謊言。攝影在這套機制內的地位頗具啟發性，謊言就是在照相機前被捏造出來。「畫面」（tableau）中景物與角色被聚集起來，這個「畫面」會使用一套符號語言（a language of symbols）（這套符號語言通常是傳承（inherited）而來，正如同我在其他書所舉例＊，有的來自油畫歷史中的肖像傳統），一套隱含深意的敘事，以及常出現的，模特兒類似性滿足的某種表演。這些「場景」然後就被拍了下來。之所以要用拍的，正是因為相機能授予任何形貌的場景一種真實感（authenticity），無論該場景有多麼虛假。即便是被用來引用一個謊言，照相機本身也從不撒謊。照相機讓謊言看起來較為真實，出現在人們眼前。

攝影作為一種引用機制，讓事物的存在變得無須爭論、毫無疑義。然而在或明或暗的論據裡，攝影常被拿來當成事實引用，因而誤導人們。有時候，這種誤導是深思熟慮下刻意產生，例如公關宣傳的工作。而通常的狀況是，這種誤導其實是未經質疑的意識型態假設下的產物。

譬如十九世紀時，來自歐洲的旅行家、士兵、殖民官員、探險家等，在世界各地拍攝了大量的「土著」（the natives）照片，紀錄了他們的風俗、建築、富

＊　John Berger, *Ways of Seeing*（London: British Broadcasting Corporation and Penguin Book Lrd, 1972），pp.134. 141.
　　譯註：約翰‧伯格這本重要著作，歷史上有多種台譯本，
　　包括陳志梧翻譯，明文書局出版的《看的方法：繪畫與社會關係七講》（1991）、
　　戴行鉞翻譯，台灣商務印書館出版的《藝術觀賞之道》（1993），
　　以及吳莉君翻譯，麥田出版社發行的《觀看的方式》（2005）。

裕、貧瘠、婦女的胸脯，及頭巾等等。這些照片除了激發出驚奇之感，並以一種證據的方式被呈現閱讀，進而合理化了帝國勢力對世界的區隔瓜分。區隔瓜分的強勢一方，有權力對世界進行組織整理、合理化（rationalized）自身強勢地位、並進行觀察，另一方則從屬於**被**觀察的命運。

照片本身不能說謊，同樣的，也不能訴說事實。或者更確切地說，照片自身能夠訴說並捍衛的真實，是一個被侷限（limited）的真實。

1920到1930年代之間，出現了一批早期的，具有理想主義色彩的新聞攝影記者。他們相信攝影記者的任務，就是去把世界各地的真相帶回來。

> 「有時候我離開拍攝現場時，內心深深感到作噁，那些受苦人群的面容，尖銳地銘刻在我的心房及底片上。但我回到現場，因為這正是我拍攝此類照片的地方。絕對的真實至關重要，正是這個動機喚醒了我，要用相機觀看世界。」
>
> ——瑪格麗特‧布克—懷特（Margaret Bourke-White）[8]

我十分景仰瑪格麗特布克懷特的攝影作品。在某些政治局勢裡，攝影家確實將真相告知了公眾，提醒他們要關注其他地方正在發生的事。譬如說：1930年代美國農村的貧窮程度、納粹德國對付猶太人的迫害、美國在越戰時投擲燒夷彈所造成的後果等。然而，相信自己透過相機看到的他人經驗就是「絕對的真實」，可能會混淆了真實的各種層次。而這種對真實概念的混淆，正是當前大眾使用照片方式的一種症兆。

照片常用在科學領域，例如醫學、藥理學、氣象學、天文學、生物學等。攝影資訊，同時也被運用到社會及政治控制的系統中，例如檔案管理、護照、軍事情報。其他照片則在當作公眾傳播的工具。這三種脈絡大不相同，但人們通常還是假定照片的真實性或真實運作的方式，在這三種脈絡裡都是一樣的。

事實上，當照片用在科學用途時，是作為進行推論時確鑿可信的佐證：照片提供了科學調查時，**概念架構內**（within the conceptual framework）所需要的資

8　著名的美國女性攝影家，二次世界大戰時第一位女性戰地攝影記者，曾任職於《生活》雜誌。

訊。它所提供的，僅是架構內遺失的細節。而在社會控制系統裡，照片的證據性質多少只被侷限在確認個人身份與是否在場（establishing identity and presence）上。但當照片被當作一種傳播工具時，其本質上作爲一種活生生的證據，反使得所謂的真實變得更加複雜。

對受傷的腳進行X光攝影，我們可以得到腿骨是否斷裂的「絕對的事實」。然而一張照片要怎麼訴說人們在經驗裡，關於飢餓或參加盛宴的「絕對的事實」？

就某方面來說，沒有任何照片是可以被否定排斥的。所有照片都具有事實的地位（status of fact）。必須要檢驗的是，攝影能否賦予這些事實若干意義。

<center>✣ ✣ ✣</center>

讓我們回顧攝影術在歷史上是怎麼誕生的，又如何地被人們珍視撫育，乃至成熟茁壯。

照相機發明於1839年，而孔德（Auguste Comte）在此不久前，才剛完成他的《實證哲學教程》（*Cours de Philosophie Positive*）⁹，實證主義、照相機，及社會學因此可說是一同誕生長大的。三者的共通性在於，全都信奉科學家與專家能夠紀錄可被觀察（observable），且可被計量（quantifiable）的事實。這些收集來的事實不斷累積，有一天能夠構成人類對自然與社會的總體知識（total knowledge），人類也能藉此知識來統理自然與社會。精密準確（precision）因此將會取代形上學（metaphysics），嚴密的計劃必能解決社會衝突，真理將會取代個人主觀（subjectivity），而那些躲在靈魂深處的陰暗未知，都將會被實證知識所啓發闡明。孔德主張就理論層次來說，或許除了星體的起源外，沒有任何事物還能餘留在人類未知的領域裡！而事到如今，照相機甚至連星體的形成都能紀錄下來！攝影家如今每個月所提供給我們的事實數量，比18世紀的百科全書編纂者心中所夢想的百科全貌還要龐大。

然而，實證主義者的烏托邦並未實現。當今的專家們比19世紀要更加精通他們的專業知識，然而這個世界卻比以往更不受控制。

9　法國思想家孔德（1798-1857）被認爲是社會學及實證主義之父。
　實證主義基本上假設所謂的真實，都必須要能經由人類官感所觀察或計量，
　並加以控制分析，才能算是一種「科學」。
　實證主義因此駁斥所有抽象的形而上學，主張能被看到的、能被加以測量的，才是真實存在的，
　因此與攝影術所蘊含的視覺性，頗有彼此呼應之處。

已然實現的，是前所未有的科技進步，這導致了所有其他的人性價值，如今都從屬（subordination）於一個把人民、勞動、生存及死滅都視爲商品的全球市場下。從未成眞的實證主義烏托邦，反倒轉型成全球系統的晚期資本主義，在這個系統裡一切存在之物都變成可被計量的數字——並不只是單純地因爲它們**能被**（can be）化約爲統計學上的事實，而是因爲它們的存在**已被**（has been）化約爲商品形式。

　　在這樣的系統裡，人們的經驗不再具有意義。每個人的經驗，變成只是個人的問題。個人心理學（personal psychology）取代了哲學用來解釋世界的地位。

　　主體性所具有的社會功能（social function of subjectivity），如今也沒有任何生存空間。所有的主體性，如今都被認定爲是一己之私而與公眾無關。只有作爲個別消費者的夢想，才是社會唯一允許存在的（虛假）主體性。

　　從這個最主要的壓抑方式開始，主體性的社會功能就不斷受到各種打壓取代：譬如有意義的民主制度（被民意測驗與市調技巧所取代）、社會意識（被自私利己所取代）、歷史感（被種族偏見及各種迷思所取代），以及所有能量裡最具主體性及社會視野的——希望（被生活舒適就等同於進步的聖律所取代（replaced by the sacralisation of Progress as Comfort）。

　　現今攝影術的使用方式，正起始並確認了這種對主體性社會功能的壓抑。照片被認爲能訴說眞相，這種簡化的說詞，將事實化約爲照片捕捉的瞬間，並且讓一張關於大門或火山的照片，與一張拍攝男人流淚或女人身軀的照片，都歸屬在同一種眞實的秩序裡。

　　假如沒有在理論層次上，將作爲科學證據的照片，與作爲傳播工具的照片加以區分，**與其說這是疏忽，還不如說是一種假設**（this has been not so much an oversight as a proposal）。

　　這種假設主張若某件事物曾是（仍是）可以被看見的（visible），它就成爲一個事實（fact），而事實中蘊含著唯一的眞理（truth）。

　　公眾的攝影實踐裡，如今還殘留了實證主義式願景的嬰孩。由於這種願景已死，嬰孩如今變成孤兒，被商業資本主義的投機心態所領養。否認照片裡蘊藏著與生俱來（innate）的含混曖昧（ambiguity），似乎與否定主體性的社會功能一事緊密相關。

攝影的俗民用途
A popular use of photography

「『在今天這個時代，我們聚精會神地觀看自己的相片，或者親朋好
友，心愛的人的相片，反之卻沒有任何藝術作品能獲得同等的青睞』，
李奇法克（Alfred Lichtwark）早在1907年便寫下這段文字，如此，他
從審美鑑賞的研究轉向社會功能的研究。只有從這個角度出發才能更
上層樓。」[10]

——華特・班雅明（Walter Benjamin）
〈攝影小史（*A Small History of Photography*）〉（1931）

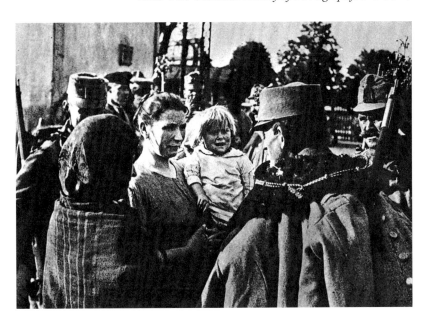

10　本處中文引用自許綺玲翻譯之〈攝影小史〉，
　　出自台灣攝影工作室出版之Walter Benjamin文集《迎向靈光消逝的年代》，頁42及頁46。

一位母親與孩子正專注地凝視著士兵。或許他們正在交談。我們聽不見他們的聲音。或許他們什麼也沒說，藉由對望著彼此，此時無聲已勝過千言萬語。無疑地，一場戲正在他們之間搬演著。

　　圖說如此寫道：「一位紅軍騎兵正在離開，1919年6月，布達佩斯。」攝影者是安德烈‧柯特茲（André Kertesz）。

　　所以，照片裡的女人剛從家裡外出，而隨後又將與孩子獨自返家。這個片刻的戲劇性，就表達在影中人所穿著的不同衣服上。男方的衣物是為了旅行、野外就寢、及作戰用途；女方的穿著則是居家服。

　　這個圖說也可能伴隨其他想法。照片拍攝的前一年秋天，匈牙利的哈布斯堡王朝才剛失勢，接著而來的冬季，造成了極端的物資短缺（尤其是布達佩斯的燃油）與經濟崩盤。兩個月前的3月，社會主義的共和國議會才宣告成立。在巴黎聚會的西方盟國，由於擔憂俄國與匈牙利的革命氣勢會蔓延到東歐與巴爾幹半島，正計畫將共和國解體開來。封鎖已經開始，法國的福煦元帥（General Foch）[11] 也正籌畫著由羅馬尼亞及捷克聯軍執行的入侵行動。6月8日法國總理克里蒙梭（Georges Clemenceau）[12] 對匈牙利共黨領袖庫恩（Béla Kun）[13] 發出最後通牒，要求匈牙利部隊從東部撤退，好讓羅馬尼亞佔領東部三分之一的領土。接下來六週，匈牙利紅軍努力奮戰，但最終還是寡不敵眾。8月份布達佩斯被佔領，不久之後歐洲第一個法西斯政權，便在霍爾蒂（Miklos Horthy）[14] 的主導下成立。

　　我們在觀看一張昔日影像時，倘若要讓影像與自身產生關連，就必須瞭解過去的歷史。因此，若想解讀柯特茲這張照片，前述段落的資訊就頗為關鍵，而這只是歷史全貌的九牛一毛而已。大概就是因為這樣，柯特茲才寫了這麼一段圖說，而不是簡單地只將照片命名為「分離」而已。然而照片本身——或者說照片要求觀看者閱讀的方式——並不能只侷限於歷史角度而已。

　　這張照片中的一切都是歷史陳跡了：士兵的制服、來福槍、角落的布達佩斯火車站、（曾）被辨認出來的影中人，其個人身份與背景——甚至柵欄旁樹木的尺寸等等。然而它也同時涉及一種對歷史的抵抗（resistance）與對立（opposition）。

　　這種對立，並不是攝影家喊了一句「**停！**」的結果，也不是因為最終的靜照

11　福煦元帥（Ferdinand Foch）(1851-1929)，法國陸軍元帥，軍事戰略家。
12　克里蒙梭（1841-1929），法國第三共和時期的總理。
13　庫恩（1886-1938），匈牙利共產黨政治人物，曾於1919年短暫領導過匈牙利。
14　霍爾蒂（1868-1957）。庫恩在1919年下台後，接下來24年匈牙利處於無政府狀態，並由霍爾蒂接替攝政。

影像，就像流動河水中的釘死不動的柱子那般死寂。我們知道很快地，這位士兵就會轉身離去，我們推測他就是女子手中孩童的生父。這個被拍下來的重要瞬間，本身已經延伸出它在時間向度上的分、週、年等各種層次。

與歷史的對立，存在於男子與女子分離時彼此的目光交會。這個目光並未直接朝向讀者的方向。我們目睹此刻的方式，正如影中留著八字鬍的士兵，以及帶著頭巾的女子（或許是影中人的姊妹）那般。男子與女子目光交會的排外性（exclusivity），更可從母親手中的男孩而彰顯出來；這男孩望著他的父親，但他仍舊被父母兩人的目光交會所排拒在外。

這個我們所錯過的的目光交會，適切地撐起了**是什麼**（what is）的命題。並不是在特定指涉車站外的情景是什麼，而是在訴說他們的生命**是什麼**，他們的生**活又將變得如何**。女子與士兵彼此對望，因此這個關於生命是什麼的影像，現在應該留給他們自己詮釋。在這個目光交會裡，兩人的存在（being）是與他們的歷史相對立的，即使我們假定這個歷史是他們所接受，或自己選擇的。

✢ ✢ ✢

一個人怎麼能與歷史對立呢？保守派也許會用武力來造成歷史變遷，但還有另一種關於歷史的對立。在閱讀馬克思的著作時，沒有人會感受不到他對自己所發現的歷史規律充滿恨意，以及他急切於迎接歷史發展的必然終點，在這個終點裡，為貧困所苦的世界，將會被自由的世界所取代。

與歷史的對立，也許有部分是針對歷史中所發生的事件進行對抗。但也不僅於此，每個革命式的抗議行動，同時也會是對抗人們作為歷史的客體（objects）的一種對抗。拼命的抗議行動，若是能讓人們不再覺得自身僅是客體，那麼**歷史便停止了對時間的壟斷權**（history ceases to have the monopoly of time）。

想像那大斷頭台上的刀鋒，長如整座城市的直徑。想像那刀鋒落下，將城市的一個部分全數切下：牆壁、鐵路線、貨車、工作室、教堂、裝箱水果、樹木、天空、鵝卵石等。這個刀鋒落在那些決意奮戰的人們臉前，僅有數碼之隔。每個人都發現那只有自己看得見的無底裂縫，而自己的位置距離那陡峭邊緣，只有幾碼而已。那個清楚就在眼前的裂縫，就像一個肉體上極深的刀痕那般。所有人都知道發生了什

麼事，但事情一開始並不讓人痛苦。

痛苦的是想到有人的死期不遠。那些負責處理並思考，要如何興建街頭堡壘（barricade）的男男女女，或許正好是在最後一次進行這項工作時遇難。由於他們負責防禦工事，痛苦感因此更加強烈。

……在堡壘那邊，痛苦已經結束，換場（transformation）已經完成。整個狀況是在屋頂上傳來一聲喊叫，警示士兵對方正在進攻而完成的。堡壘的位置，正處在他們的防守兵力，以及終其一生不斷欺凌他們的暴力之間。沒什麼好懊悔的，因為進犯他們的正是他們的過去，而在堡壘這頭，早已是他們的未來。*

　　革命行動總是罕見，但對歷史充滿對立的感受，即便沒有被訴說出來，卻是很平常的現象。這種情緒，通常在所謂的私人生活（private life）中表達出來。不管有多脆弱，家如今已不只是物理性質的庇護所，同時也成為對抗歷史的冷酷無情時，一種目的論式（teleological）的避難所。這類冷酷無情，應該要與歷史上的殘酷、不公義，及各種悲慘際遇加以區隔。
　　人們對歷史的反抗，是對加諸於他們身上暴力的一種反應（甚至可以進行抗議，但過於個人化的抗議，常在社會上缺乏直接的表達效果。而比較不直接的抗議，常被神祕化（mystified）而充滿危險：法西斯主義與種族主義兩者，都孕育在這類抗議的溫床上）。這種加諸人們身上的暴力，在於它**合併了時間與歷史**，使得兩者密不可分，導致人們再也無法分開來單獨理解他的時間或歷史經驗。
　　時間與歷史的合併，在歐洲始於19世紀，而隨著歷史變遷的速度不斷增加，規模遍及全球，合併的程度也越來越完整、廣泛。所有的大眾宗教運動（popular religious movements），都是針對這類合併暴力所進行的反抗——例如當今影響力不斷提高的伊斯蘭教對西方物質主義的反抗。
　　這種暴力的內涵為何？人類，具有理解，並將時間一體化（unified）的想像力（在這種想像力出現前，宇宙的、地質的、生物的時間尺度，彼此全都不同），

*　　John Berger, *G.* (London: Weidenfeld & Nicolson, 1972), pp.71-72.

並有能力解開（undoing）時間之謎。這種能力，與人類的記憶息息相關，然而時間之謎能被解開，並不只是因為人們記得（remembered），也是因為他們親身經歷（living）在特定的時刻裡，而抵禦（defy）了時間的流逝。這種抵禦之所以存在，並不是因為他們對這些生活片刻無法忘懷（unforgettable），而是因為這些生活經驗的片刻裡，時間具有不被滲透影響（imperviousness）的色彩。正是這些片刻的生活經驗，激發了英文的 *for ever*、法文的 *toujours*、西班牙文的 *siempre*、德文的 *immer* 等各種表示「永遠」的字眼。這類生活片刻，例如：達成目標（achievement）、恍惚入迷（trance）、夢境、激情、關鍵的倫理抉擇（crucial ethical decision）、英勇無畏（prowess）、瀕死、犧牲、哀悼、音樂、**著魔**經驗（visitation of duende）等等，不勝枚舉。

這樣的片刻，可說不斷地在人類經驗裡發生，雖然它不會在任何人的一生中頻繁出現，但其存在仍十分普遍。它們是**所有**抒情表現的原始素材（從流行音樂到海涅（Heinrich Heine）[15] 與莎孚（Sappho）[16] 的詩歌）。沒有人活在世間，卻從未經歷過這種片刻，人們的差別在於，是否有足夠的信心將這些片刻授予重要地位。我說信心，是因為人們即便不公開讚揚，也至少會在私底下認可這些片刻的重要性。它們是人們生活的高峰（summit）片刻，並且與想像力／時間具有本質上密不可分的關係。

在時間與歷史融為一體前，由於歷史變遷的速度緩慢，這使得人們對時間流逝的意識，是有別於他或她對於歷史變遷的體會。個人生命的發展，相對來說是被一成不變（changeless）的歷史所包圍著，而這相對而言的一成不變（歷史），也被缺乏變化的永恆感（timeless）所包圍著。

歷史過去曾對死亡充滿敬意，並持續地推崇所有短暫的事物。墳墓是這類敬重的一個目標。那些個人生活中違逆時間之流的片刻，就像是人們對窗外的一瞥。這些窗戶存在於生活中，讓人看穿了那變遷緩慢的歷史，而逐漸面向那時間不再流動的永恆領域。

18世紀時，歷史變遷的速度開始加快，使得歷史演化（historical progress）的原理誕生。那種時間不再流動或改變的想法，逐漸被整合到歷史時間的概念裡。天文學以歷史角度排列星座圖。勒農（Ernest Renan）[17] 將基督教義歷史化。

15　海涅（1797-1856），19世紀最重要的德國詩人。
16　莎孚（630BC-612BC），古希臘時代的女性詩人。
17　勒農（1823-1892），法國思想家，著有大量的宗教及政治著作。

達爾文則以歷史角度書寫每一個物種的起源。在此同時，藉由積極的輸出帝國主義與無產階級化（proletarianisation），導致其他地區所擁有的其他各種時間習俗文化、生活方式，及工作型態等，都被摧毀消滅。整夜運作的工廠，象徵了一種毫不停歇，相同一致、毫無悔意的勝利標記。

歷史進化的觀點認為，消滅所有其他的歷史觀，最後只剩自身觀點存留，便能算是一種進步。認為該清理乾淨的，例如迷信、根深蒂固的保守觀、所謂的永恆定理、宿命論、社交功能被動（social passivity），或是教會技巧性地利用信眾對永恆的恐懼，去達到脅迫（intimidate）、重複（repetition）、無知（ignorance）的效果等，歷史進化論都主張用「人才能創造歷史」的主張，來取而代之。這種人才能創造歷史的說法，在過去與現在都被認為代表了進步，而社會正義（social justice）的理念，很難在沒有認知到這種歷史可能性（historical possibility）的狀況下產生，而此種認知能力，乃依賴於我們所被灌輸的歷史知識。

然而隨之而來的，卻是一種深刻的暴力感，被強加在主體的感受上。假如誤認這種個人痛苦，與客觀的歷史可能性出現相比，乃無關宏旨的小事，那可就搞錯問題重點了。現代生活中那種痛苦的主／客體生活經驗的分割斷裂，正是與這種暴力感同步萌芽長成。

時至今日，每個人周遭世界的變遷速度，已遠快於自己生命的短暫歷程。所謂的永恆感（timeless）已經被徹底罷黜，歷史本身也變得朝生暮死、瞬息萬變（ephemerality）。歷史不再重視已逝者，他們變成只是被歷史所穿越的一群人。（若對近一百年來，西方世界豎立的紀念碑數量進行統計，將會發現到近25年來的數量驚人地大幅衰退）。再也沒有被眾人公認，比人的一生還要長久的價值存在世間，大部分的價值觀如今都比人生在世還要短暫。全球性的通貨膨脹，史無前例的、變化無常的現代經濟，可說是這種現象的徵候之一。

結果，人們那些用來抵禦時間流逝的共有經驗片刻，現在卻被環繞在它們外面的世界所否定拒絕。這些片刻，現在已經無法被當作那種能穿越歷史、邁向永恆的窗口。那些曾觸發出如永遠（for ever）這類字眼的各種經驗，如今被認定為是孤獨且私密的。這些經驗的角色已然改變：從一種超越性（transcending）的定位，轉變為孤立隔離的定位。攝影術在歷史上的發展時代，正好與這種現代獨有的苦惱感逐漸普遍無奇的時代，兩相重疊。

幸好，人類從來就不只是歷史發展的被動客體。而在通俗的英雄主義以外，民眾還有自己的獨特巧思（popular ingenuity），懂得利用手頭上的資源來保存這

些生活經驗，好重建一個「時間永恆不變」（timelessness）的領域，以強調對永恆（permanent）的堅持。因此，無以計數的照片紀錄著脆弱纖細的影像，被人們放在自己的心頭旁或床頭邊緣，藉此表現無論歷史如何變遷，都無權摧毀他們所珍視的生活片刻。

那些被人們所珍視的私藏照片，現在被人們當作面向窗外的一瞥，藉此他們可以看穿歷史，而窺見某種超越時間的領域。

✛ ✛ ✛

那張女子與士兵的照片，正說明了這個概念。這並不是柯特茲自己的概念，他所做的，是把自己眼前正地發生的這個概念給捕捉下來了。

他看見了什麼？

盛夏日光。
女子的洋裝，以及男子由於必須野外就寢，所穿著的厚重長大衣，兩者之間的對比。
男子們帶著憂鬱的心情等待著。
她的專注——她以一種對方彷彿已經遠去的目光盯著男子。
她皺眉，並強忍著不去哭泣
他的羞澀——可從男子的耳朵與握手方式看出來——此刻女子比他堅強得多。
她對分離的接受，可從身體的姿態看出。
小男孩被父親身上的制服嚇到，而察覺到這是個不尋常的場合。
她在出門前，頭髮有刻意整理過，身上的洋裝則很陳舊。他們的衣物很有限。

似乎只能將所看見的事物分條列舉（itemise），因為假如它們觸動了心弦，那主要是藉由眼睛的視覺來進行作用。譬如說，女子雙手緊握住胃部的景象，可能說明了她剝馬鈴薯皮的方式、或她睡覺時手是怎麼擺放的，或她盤起自己頭髮的方式。

女子與士兵正在彼此相認。分離與相聚有多麼接近啊！藉著他們以前或許從未經歷過的這種相認，兩個人都希望記住對方的影像，無論之後可能發生什麼事，對方的容貌都不會在腦海裡抹滅。這就是柯特茲的照相機前，正在活生生地

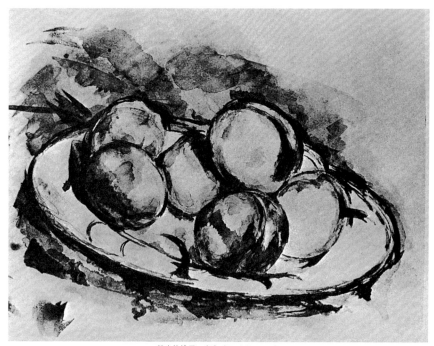

盤中的桃子，塞尙（Paul Cézanne）

上演著的概念，也是何以此張照片成爲典範的原因。它所紀錄的片刻，明確清楚
地闡明了照片這種東西之所以被人珍視鍾愛的、那個含蓄私密的特質。

　　所有的照片都可能爲紀錄歷史做出貢獻。而在今天這種特殊的情境下，任何
照片都有可能被用來打破歷史霸權對時間的壟斷宰制。

外貌之謎
The enigma of appearances

> 「去閱讀那些從未被寫出的。」
>
> ——霍夫曼斯塔爾（Hugo von Hofmannsthal）[18]

我們已經檢視了攝影的兩種不同用途，一種是意識型態的功用，將照片視爲實證主義那終極且唯一眞理的具體證據。相對著，則是俗民式的私己用途，將照片珍視爲主體內心情感的具體化展現。

我並未考慮將攝影視爲一種藝術。偉大的攝影家保羅・史川德（Paul Strand），認爲自己是藝術家，而近年來，美術館也開始收藏展示攝影作品。曼・雷（Man Ray）曾說：「我拍那些我不想畫的，我畫那些我拍不出來的。」其他同等認眞的攝影家，例如布魯斯・戴維森（Bruce Davidson），則宣稱不將他們的照片「冒充成藝術」（pose as art），算是一種美德。

從19世紀已降不斷被人們提出的，關於攝影是否算是藝術的爭論，由於總是將攝影與繪畫進行比較，問題因而非但沒有澄清，反倒使得爭議更加混淆。將翻譯的藝術（譯：意指繪畫）與引用的藝術（譯：意指攝影）相比較，並沒有太多幫助。它們的相似處以及對彼此的影響，純粹只是形式上的。就功能上來說，它們兩者缺乏共通性。

即便以上所言爲眞，關鍵問題仍待解答：爲什麼關於未知主題的照片也能感動我們？假如照片作用的方式與繪畫不同，那它是怎麼作用的呢？我已經主張了照片是從事物的外貌所引用而來，這表示了外貌本身就構成了一套語言。

這樣說有什麼意義呢？

首先，讓我先試著避免讓讀者產生可能的誤解。在巴特的最後一本書裡，是如此說道：「只要我稍加採用某種語言分析，最後總會發現其中蘊含的系統規則流於簡化而難以苟同，我便安靜離開，另覓他方。」*

18　霍夫曼斯塔爾（1874-1929），奧地利詩人、劇作家和散文作家。因寫抒情詩和劇本而成名。
*　Roland Barthes, *Reflection on Photography* (New York:Farrar, Strauss & Giroux, 1981).
　　譯註：此書即爲巴特論攝影的遺作《明室・攝影札記》，台灣有許綺玲所翻譯的中文版本，由台灣攝影工作室出版。

　　有些追隨巴特的結構主義者，並未依循已逝大師的教誨，反倒鍾愛封閉的分析系統。他們會宣稱我對柯特茲的照片解讀裡，運用了好幾個社會／文化建構下的符號學系統，例如以下這幾類的符號語言：衣服、面部表情、身體姿態、社會禮儀，及畫面的取景方式等等。這類的符號學系統確實存在，並且持續被用來製造與解讀影像。但是這類系統的總和，仍舊無法窮盡或協助我們開始理解，事物的容貌裡所有能被解讀的面相。巴特本身所持的便是這種觀點。事物外貌所構成的問題近似語言，但卻不能僅靠符號學系統就獲得解答。

　　所以我們變成要回答這個問題：宣稱事物外貌或許構成了一套語言，究竟有什麼意義？

　　事物的外貌彼此相似連貫（cohere）。它們具有條理，首先是因為事物在結構與成長的通律裡，會產生視覺上的相似性（affinities）。一塊石頭碎片可以讓人聯想到山麓；草地生長宛若頭髮；波浪具有峽谷外型；冰雪寒凍結晶；胡桃長在殼裡面，就像人腦包在頭骨裡；所有那些用來支撐的腿與腳，不管是固定或移動

的，在視覺上都具有類似性；還有很多這類例子。

其次，外貌上的相似連貫，也是因為人的眼睛發展成熟後，便會開始進行在視覺上進行模仿。所有的自然偽裝，例如許多自然變色以及範圍廣泛的動物行為，都是從融合或模仿其他生物的外貌開始的。例如貓頭鷹蝶（Brassolinae）的下側面，擁有著精準模仿著貓頭鷹或另個巨大鳥類眼睛的斑紋。當被攻擊時，這些蝴蝶會拍打著他們的翅膀，閃動的眼睛斑蚊使攻擊者感覺受到脅迫。

事物的外貌，既區別又合併事件。

在19世紀的後半段，當外貌的相似連貫已大致被遺忘時，有個人極力強調此等相似連貫的重要性。塞尚說，「物體間會彼此滲透貫穿，他們一直存在著，以不被察覺到的細微姿態，在自己的周遭散佈私密的類似映象。」

容貌，同時與人們心靈裡的感知相關。每個單一事物或事件的視覺外貌，總是搭了其他事物或事件的順風車。要辨識出一個事物的外貌，總是需要其他事物外貌的記憶。而這些所有其他的記憶，總以一種意料之中的方式，在心中投射出來，即便距離第一次接觸已經時間久遠，但它們仍持續產生作用。譬如這個例子裡，我們認出一個嬰兒正在吸食母乳，但我們的視覺記憶與期望都不會在此停止，一個影像會再穿越滲透其他的影像。

當我們說事物的外貌**符合**（cohere）了這個**相似條理**（coherence）時，我們等於是提出了一個和語言邏輯十分類似的整體。

⁜ ⁜ ⁜

觀看與組織生活，都仰賴於光，而事物的外貌正是這種共通性的表層。外貌，因此可被說為雙重的系統條理。它們同屬於那由於共通的結構和功能定律，而存在的自然界相似系統。這就是為何如先前所提，所有的腿都彼此相似。其次，它們同屬於人們心靈裡，負責組織視覺經驗的感知系統。

第一個系統的主要動力，來自大自然永遠朝向未來的複製繁育；第二個系統的動力，則來自於持續保存過去的人的記憶。在所有被感知到的外貌裡，都有著這兩種系統的運作交往。

我們現在知道人的右半邊大腦負責「閱讀」並保存視覺經驗。這點很有意義，因為相對於這個部分與中間腦部的，則是負責處理我們語言經驗的左半邊大腦。人們處理事物外貌的機制，完全類似於處理口語言詞的部分。此外，事物的

外貌在還未被中介（unmediated）的狀態時──也就是說，在它們被詮釋或認知之前──先要進入參考（reference）系統（如此它們才可能被儲存在記憶的某層裡），而這個部分的運作，和語言在腦裡的運作方式也可互相比較。凡此種種，又使人傾向認定外貌的運作，具有若干符碼（code）的特質。

我們之前的所有文化，都將事物的外貌視為一種對著活人所訴說的符號。所有的一切都是**傳奇**（legend），佇立在那等著人們用眼睛**閱讀**（read）。外貌傳達了相似處（resemblance）、類似點（analogies）、同理心（sympathies）、厭惡感（antipathies），而它們全都傳達了一些訊息，這些訊息的總合，解釋了我們的宇宙。

笛卡兒哲學（Cartesian）革命推翻了這類解釋的基礎根基。自此之後，重要的不再是事物外貌的彼此關連與相似。重要的變成是測量與差異，而不是視覺上的相似性。除非藉由個人靈性的探針，也就是理性來探究，否則純然的物體本身，已不再能夠傳達訊息了。事物的外貌就像對話裡的字句一樣，不再具有所謂的雙重性。它們變得稠密而不再透光，需要人們的切割分析。

現代科學變成可能。然而，被剝除掉本體論功能的視覺，在哲學領域裡被歸屬到美學的領域裡。美學，是對影響個人感受的感官認知進行探究。關於事物外貌的解讀，因此變得斷裂破碎，它們不再被視為一個表意的整體（signifying whole）。事物的容貌被簡化為偶發事件，其意義變成純然是個人的事。這個發展，或許可以解釋19及20世紀的視覺藝術，何以如此斷續無常，充滿古怪。有史以來第一次，視覺藝術被隔離於唯有自然的事物容貌才具意義的想法。

然而，假如我堅持主張容貌和語言有所相關，很多麻煩會接踵而至。譬如說，這個語言的**宇宙**（universals）在哪裡？一套關於事物容貌的語言意味著製碼者（encoder）的存在；作為語言的外貌等著被人所解讀，那又是誰書寫出它們呢？

理性主義者的幻影誤認為，在削弱宗教的影響力後，神祕懸疑（mysteries）也將隨之減少。然而實情卻是完全相反，神祕懸疑反倒大量繁衍。梅洛-龐蒂（Maurice Merleau-Ponty）如此表示：

> 「我們必須忠實於追隨視覺所教導我們的事，即為藉著視覺，我們與太陽及星辰有所接觸，我們變成同時間在每個地方，並且能去想像自己身在他處……這種能力，來自我們虧欠許多的視覺。視覺就讓我們認

知到與人不同，在「外表上」（exterior）彼此感到陌生，事實上卻是絕對地在一起（together），且「同步發生」（simultaneity）。心理學家處理這個神祕懸疑，正像小孩處理炸藥那般。」*

沒有必要去發掘那些將可見之物當作只不過是符碼訊息（nothing except a coded message）的遠古宗教與魔術信仰。這些去歷史的（ahistorical）信仰，忽略了歷史演進中眼睛與大腦的一致發展。它們也忽略了觀看與組織生活都仰賴於光。就哲學觀點來說，我們可以避開「謎」（enigma），但我們無法將目光撇開。

✢ ✢ ✢

一個人看著自己的周遭（總是被可見之物所環繞，即便在夢裡），並根據環境的變化，解讀出事物正以不同的方式在周圍出現。駕駛車子有著一種解讀方式，砍樹又是另一種，等待友人也是一種。每種情境都激發出各類解讀。

有些時候閱讀，或者促使人去閱讀的理由，並不是為了朝向某個目標，而是某些已經發生的事情的結果。情感與心境激發閱讀，外貌在被閱讀後，也變得富於表現（expressive）。這些片刻常在文學裡被描述，但它們並不屬於文學，它們屬於視覺。

巴勒斯坦作家葛森・卡那方尼（Ghassan Kanafani）曾描述某個片刻裡，他正在看到的一切都變成同樣的痛苦與決心的展現。

「我永遠忘不了娜迪亞（Nadia）那從大腿處被截斷的腳。不！我也忘不了她的悲痛是如何地影響了面容，而永遠地融為她臉部的特徵之一。我在那天離開迦薩的醫院，忍著他人無聲的譏笑，我手裡緊緊捉住要帶給娜迪亞的那兩鎊。閃亮的太陽與血的顏色覆蓋街頭，而這是全新的迦薩了，穆斯塔法（Mustafa）！你和我都沒看過這種景色。我們所居住的沙吉雅（Shajiya）區的起點那裡石頭被堆得老高，不為別的理由，彷彿正是為了解釋這一切。我們與那群善良人群共同生活7年的迦薩，戰敗後一切都變得不同了。我認為這一切只是個開端，但我

* Maurice Merleau-Ponty, *The Primacy of Perception* (Evanston, I11.: Northwestern University Press, 1964), p.187.

其實不知道為何會這樣想。我想像自己回家時所走的那條大路，只不過是通往沙法（Safad）的漫長路程的開端而已。在迦薩這裡所發生的一切，都因為悲傷而讓人趕到心悸，並不只是讓人哭泣而已。這是一個挑戰，且不止於此，它更像試圖去再生那已經被截肢的腿。」*

在每個觀看的動作裡，總有著對意義的期望（expectation of meaning）。這個期望，應該與對解釋的慾望（desire for an explanation）區隔開來。觀看的人也許會在**之後**（afterwards）解釋，但早於這個解釋，人們便已期望（expectation）著事物外貌內，或許存在著一個即將顯露的意義。

揭示（revelations）並不總是輕而易舉。事物的外貌是如此複雜，唯有藉著觀看動作內的搜尋（search），才能解讀出在事物內的一致性。假如為了暫時性的釐清，我們可以技巧性地從視覺（vision）裡將外貌分離出來（我們已經發現事實上這是不可能的事），人們或許會說在外貌裡，所有能被解讀的都已經在那了，但還沒被分疏區隔出來（undifferentiated）。只有搜尋裡的各種選擇，才能對所見之物進行分疏區隔。那些**被看見的**（the seen），那些被顯露的（revealed），因此正是外貌（appearances）與搜尋（search）的共同成果。

另一種釐清關係的方法，則是認定外貌的意義在本質上是玄妙神諭的（oracular）。正如神喻（oracles）般它們高高昇起，在其所呈現的清楚現象外，還有更進一步的迂迴暗喻（insinuate），這些迂迴暗諭非但不足讓人對事物全貌有完整理解，還常引發爭議。神喻的確切意義倚賴於聆聽者的追尋與欲求。即便有眾人作伴，每個人都還是獨自聆聽著神喻。

觀看的人自身，與最後找尋到的意義十分相關，**有時他甚至會被這個意義所壓制**（and yet can be surpassed by it），而這種壓制正是他所期盼的。「揭示」（Revelation）在作為宗教用語前，已經先是一個視覺分類了。期望揭示——尤其在孩童階段——刺激（stimulus）了人們所有不具特定功能目標的觀看意志（will）。

當我們確實被看見的事物壓制（surpass）的，那種揭示的情境（revelation），或許比我們認定的頻率還要常發生。就其本質來說，要用口語方式將揭示清楚地表達出來，其實並不容易。常被使用的，通常都還是美學式的感嘆語句！

*　　G. Kanafani, *Men in the Sun* (Londin: Heinemann Educational Books, 1978), p.79.

但無論其發生頻率為何,我認為我們對揭示的期望高低,都具有人類的穩定性(human constant)。這種期望的形式或許會隨歷史變異,但就其本質而言,**它是人類的感知能力,與事物外貌的相似條理之相互關係**(the relation between the human capacity to perceive and the coherence of appearances)的構成要件之一。

這種相互關係的整體,或許最適合用外貌構成了半個語言(a half-language)的方式來表達。這種說法,或許聽來笨拙又不精準,但是卻主張了外貌既類似,又歧異於一套完整的語言(a full language),應該至少能開啟一些觀念討論的空間。

<center>✢ ✢ ✢</center>

實證主義對攝影的看法,即便其內涵不足信服,但由於缺乏其他可能的視野抗衡,因此仍就宰制著人們對攝影的觀感意見。或許,外貌的揭示本質能夠另闢途徑。所有偉大的攝影家都用直覺拍照,對他們的工作來說,缺乏攝影理論並不打緊,要緊的是這種攝影的可能性,仍舊未被理論好好探究過。

這個可能性是什麼呢?

攝影家單一的、構圖的選擇,與某個正在不斷地隨機觀看,尋找選擇的人相比,有很多不同處。每個攝影家都知道照片會簡化事物。這種簡化與焦距、色調、景深、景框、層次、色彩、尺寸,及光源實驗等,都息息相關。攝影在引用外貌時,同時也簡化了它們。這種簡化可以提高照片的易讀性。照片的一切,都倚賴於引用的品質是否良莠。

人與馬匹的照片,所引用的資訊量很少,柯特茲在布達佩斯車站外的照片,則詳細地引用了很多資訊。

引用的「長度」,與曝光時間的多寡完全無關,這裡所指的,並不是時間的長度。稍早時我們提及,攝影家或許會藉著他所拍攝的瞬間,試圖邀請觀者賦予這個瞬間,一段過去與未來的脈絡。看著那張人與馬的照片,我們無法確知什麼事已發生,什麼事又將發生。而看著柯特茲的照片,我們可以追溯出一段往前有數個年頭,往後至少有幾個小時的故事脈絡。這兩張照片在敘事範圍的差異是重要的,雖然這或許與引用的「長度」緊密相關,但照片本身並不代表那個長度。有必要再度強調引用的長度,所指的絕對不是時間的長度。被延長的並非時間,而

是意義。

　　照片切割時間，並揭露了在那一瞬間，事件與事件的交錯狀態（cross-section）。我們已經發現瞬間很容易讓意義曖昧模糊。但是這個交錯狀態假如夠寬廣，又能從容地加以探索，便能讓吾等察覺事件之間的交互關係（interconnectedness）與相互共存究竟為何。攝影那起源自整體外貌的一致性（correspondences），彌補了缺乏先後段落(lack of sequence)的缺點。

　　假如我用圖表解釋，或許會比較清楚些，但必須以非常概括的方式來進行。

　　在生活中，有個事件正在時間裡發展，它的持續存在，使得其意義得以被認知感受。假如有人要以動態的方式陳述這個狀況，可以說事件正在邁向、或穿越意義（moves towards or through meaning）。這個動態行為，可以用箭頭表示。

　　正常來說，一張照片捕捉並穿越了這個動態，並將事件的外貌拍攝下來。照片的意義，變得曖昧模糊。

　　唯有當觀看者賦予這個凍結的外貌，一套假定的過去與未來，才能假設出箭頭的運動方向。

　　上圖裡，我將攝影的切割以垂直線表達。然而，假如有人把這個切割，想像為事件的交錯狀態，那麼就可以從正面、圓圈的方式，而非側面的角度來表達，於是我們得到下面這樣的一張圖表。

圖表裡的圓圈大小，取決於被拍攝的事件瞬間，其事物外貌所蘊含的資訊量多寡。圓圈的直徑大小（所蘊含的資訊量多寡），可能隨著觀看者自身與被拍攝主題的關係深淺，而有所不同。當那個與馬合影的男子是陌生人，直徑就會很小，圓圈就會縮得非常小。當這個男人是你的孩子時，大量的資訊會掉落在這裡面，圓圈的直徑也會戲劇性地漲大。

　　卓奇出眾的照片，由於引用了大量的資訊，即便照片的主題對觀者而言完全陌生，圓圈的直徑仍舊會大量增長。

　　這種增長是藉由容貌間的連貫相似（coherence）來達成的——當照片在那特定的瞬間被拍攝下——使得事件的意義持續延伸，而超越自身。所拍攝的事件外貌，與其他事件有所關連。這種同一瞬間內，事件之間相互關連、交互指涉的能量，使得圓圈超越了原來拍攝瞬間的資訊量大小，而不斷擴大。

　　因此，攝影切割所造成的不連續性，不再是那麼那麼消極的一件事，因爲在引用量很長的照片裡，有可能衍生出另一種意義。所拍攝到的特定事件，總是由於其形貌所衍生的概念（idea），而會牽連到其他的事件。這個概念不只是贅述重複的套套邏輯（tautologous）而已（一個人哭泣的影像，與一個人受苦的概念，才會是累贅重複的套套邏輯）。與事件相對的概念，延伸至其他事件並互相結合，藉此擴大了圓圈的直徑。

　　事物的形貌是如何「生出」（give birth）意義的呢？是藉由它們在那一瞬間裡，那特定的相似條理（coherence），它們串連了一套**相似的過往印象**（correspondences），引發觀看者辨識出一些過去經驗的記憶。這個辨識也許會維持在記憶裡緘默隱諱的協定中，或者也可，變成有意識的行爲。當這發生時，就形成

了概念。

　　一張內容表現豐富的照片，通常是以辯證（dialectically）的方式運作著：它保留了所紀錄的特定事件，並選擇了特定的瞬間，其中事物的面貌，能被對應到一些廣泛的概念上。

　　黑格爾（Hegel）在他的《法哲學原理》（*Philosophy of Right*）裡，將個體性（individuality）作了如此的定義：

> 「每個具有自我意識的個體都知道自己（一）作為普遍的，有能力從確切的事物中抽象（abstracting）擷取理念，及（二）作為特定的，具有一個確切的對象、滿足、與目標。然而，這兩種片刻都只是抽象過程（abstraction）；真正具體且真實的（而所有真實的也都是具體的），是那種具有特殊性作為其對應面的普遍性。但這特殊性在藉著反思進入個體時，便已經被普遍性所等同化了。這樣的一個聯合體，就叫做個體性。」*

　　每張富於表現、引用量龐大的照片裡，那些具有獨特性（particular）的影像表現，都是經由一些普遍性的理念（general idea）所傳達出來，而被**同化於某種共通性之內**（equalised with the universal）。

<div align="center">✛ ✛ ✛</div>

　　一個年輕人在或許是咖啡廳的公眾場所裡睡著了。他的臉部表情、性格、在他與他的衣物周遭散開的光與影、他那打開的襯衫與桌上的報紙、他的健康與勞累，那夜晚的時分：這些都被視覺地呈現在事件中，並且具有獨特性。

　　從事件所散發出，並面對著我們的，則是一個普遍性的概念。在這張照片裡，概念是關於「易讀性」（legibility）。或者更精準些，易讀／難讀（illegibility）這兩者之間的對比。

　　將睡覺男孩桌上與身後牆上的報紙從照片裡移開，這張照片就不再那麼表現豐富了——除非取代它們的物品，又能挑動出另一組概念。

*　　Georg W. F. Hegel, *Philosophy of Right* (London: Oxford University, 1975), p.7.

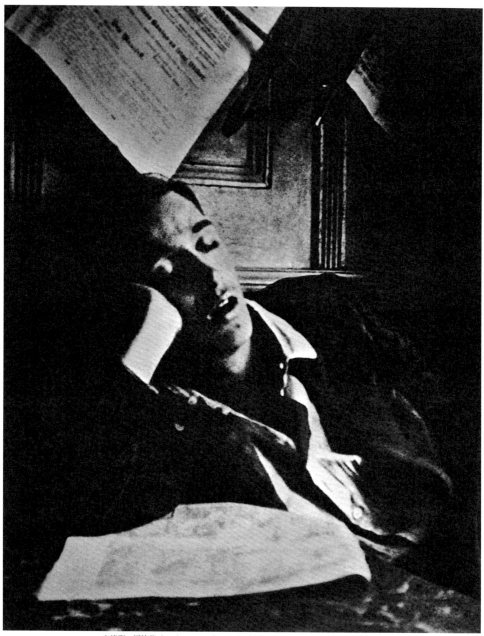

安德烈・柯特茲（André Kertesz）　一個睡覺的男孩　1912年5月25日　布達佩斯

事件挑發概念，而概念挑戰事件，並驅策它能超越自身，表現出概念內部所承載的那種概括化（generalization）傾向（也就是黑格爾所謂的抽象化）。我們看到某個特定的（particular）男孩睡著了，而看著他，我們思索關於睡眠的一般性（general）概念。但這個思索，並未把我們帶離這個特殊的情境。相反地，我們閱讀的一切興趣，正是被這個特殊情境所挑發。我們**隨著照片中所紀錄的事物面貌**，並**順著**其所挑發出關於易讀／難讀的概念，來進行思考、感受，與記憶。

男孩在睡著前正在閱讀的報紙，以及他身後隔著一些距離，但我們幾乎可以辨識出內容的報紙──全都寫著各種新聞、規定，以及火車時刻表等等──對他來說突然變得無法再讀下去。而在此同時，他那睡夢中的心靈，以及他從疲勞中逐漸恢復元氣的過程，對我們或其他任何在等候室現場的人而言，也都無法解讀。兩個能夠解讀的外在事物，兩個無法解讀的內在空間，照片的概念（就像他的呼吸一樣），不斷在兩極之間震盪著。

以上這些，都不是柯特茲拍照時所建構或預先計劃的。他的任務是在那個地方，處在那樣的位置，在那樣的外貌條理中，把那瞬間用相機接收下來。在這個連貫條理中，浮現了許多豐富且彼此交雜的相似性，很難充分地用文字加以表述（一個人是沒辦法用字典來拍照的）。報紙可以相對應於衣服、打開的領口、臉部特徵、照片、陰影、睡眠、光線、可讀性。就在柯特茲的**照片品質**裡，我們看到照片的意圖不甚明確，反倒變成它的優點與透徹之處（lucidity）。

1917年一個小男孩正在田野裡與山羊嬉戲。他很清楚地意識到自己正在被拍，他的精神飽滿，面容純真。

是什麼讓這張照片令人難忘？為何它會誘發我們的記憶？我們不是第一次大戰前的匈牙利牧羊男孩。或許正如大部分照片編輯會認定的，這張照片並不讓人印象深刻，因為男孩的表情與姿態是如此快樂迷人，當單獨對影像分析時，被拍攝的姿態與表情變得不是靜默無語，便是誇張可笑。然而這張照片並不是孤立單獨的，它包含並對照著一個概念。

當我們看到山羊──讓這個動物立刻被辨識為山羊的特徵──時，所見到的是羊毛的質地；男孩受到吸引，不但用手撫摸，並且以照片中的方式與牠嬉戲。就在注意到羊毛的質地同時，我們也會發現──或者說照片強迫我們注意到──男孩滾動在上面的，並且隔著襯衫必然感受到的，那田野地面上的殘株質地。

柯特茲在這個事件裡想要捕捉的概念，是關於人的觸感（sense of touch），以及為何在任何地方的童年時分，這種觸感都特別尖銳。照片十分透徹，因為它藉

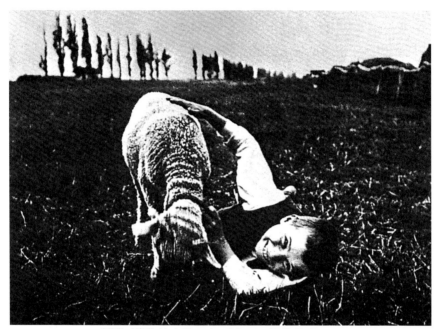

安德烈・柯特兹（André Kertesz） 朋友 1917年9月3日 Esztergan

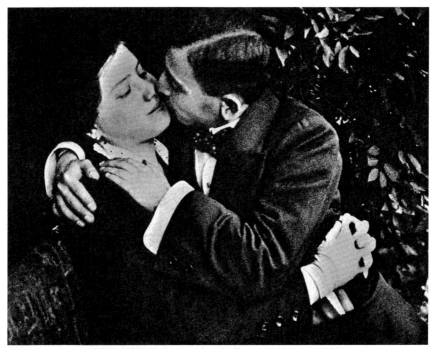

安德烈・柯特茲（André Kertesz） 戀人們 1915年5月15日 布達佩斯

著概念來對我們的指尖，或記憶中我們指尖的感受來敘事。

事件與概念自然地、積極地連結起來。照片將這個情景拍攝入框，隔離掉景框外的所有事物。這個獨特的事件，與人們廣泛的記憶等同了起來。

在「一位紅軍騎兵正在離開」裡，概念是有關於靜止不動（stillness）。照片裡所有的一切都被解讀成動態的：天空下的樹叢、衣物的褶痕、分離的場景、弄亂嬰孩頭髮的微風、樹木的陰影、女子臉頰旁的頭髮、來福槍肩托的角度。而在這些流動裡，靜止的概念被男女雙方彼此對視挑發出來。而這個概念的透徹，使我們不禁思索起所有的分離場景裡，自然蘊含著靜止不動的成分。

一對戀人正在公園（或是花園？）的座椅上擁抱著。他們是都會的中產階級情侶。他們或許沒有察覺到自己正在被拍，或是即便知道，此時此刻也幾乎忘記了照相機的存在。他們姿態拘謹──符合了他們的社會階級，對公共場合行為舉止的要求，無論照相機在不在場。然而在此同時，慾望（或者說，對慾望的渴求）正使得他們（可能促使他們）恣意放蕩（abandoned）了起來。這並沒有什麼特別之處。使得這張照片不尋常的地方，是影像中所有元素的特殊條理──他們背後的隱蔽柵欄、兩個人外套上的袖口鈕釦是同一種、鼻子的接觸、與他們裁縫西服及柵欄陰影相對應的黑色、照亮樹葉與皮膚的光──這種條理挑發了關於禮節（decorum）／慾望（desire）、穿衣／未穿衣、公開場合（occasion）／私密空間（privacy）的分割區隔。而這樣的區分，是成人成長經驗裡的普遍現象。

柯特茲自己曾說：「相機是我的工具，藉著它，我賦予了周遭一切存在的理由（Through it I give reason to everything around me）。」或許有可能，去建構一個關於攝影過程中「賦予理由」（giving a reason）的理論。

讓我們如此做結。照片是由事物的形貌（appearances）所引用（quote）而來。這種引用的過程，造成了一種不連續感（discontinuity），反應在照片意義的曖昧不明（ambiguity）上。所有照片裡的事件，意義都是曖昧不明的，除非正好與此事件有著個人關連，他們的生命經驗，正好可以補足攝影所漏失的連續性（continuity）。通常而言，與大眾密切相關的攝影照片，其曖昧不明的本質，常被或多或少偏離事件實貌的文字解說所隱蔽掩蓋。

那些表現豐富（expressive）的照片──其影像的內容，常包含著意義的曖昧不明，與「賦予意義」（giving reason）的過程──從事物外貌進行延長的引用（long quotation）。此處的長度，所指涉的不是時間，而是意義的大量延伸。這樣的意義延伸，是將照片的不連續性，從原本的缺陷轉化為優勢。敘事破裂了（我

們不確定睡著的男孩是否在等火車，只能如此假定），但這種藉著保存整組事物外貌的瞬間所形成的不連續性，讓我們能對其仔細解讀，並找出同個時間點上的一致條理。這種條理代替了敘事，而挑發了概念。事物的外貌裡，具備這種邏輯條理能力，因為他們的組合十分類似於語言，我稱其為半個語言（a half-language）。

事物外貌的半個語言，不斷地挑發著人們對於事物進一步意義的期望。我們希望能親眼目睹天啓揭示（revelation），但在現實生命中這種期望很難成真。攝影認可這種期望，並且肯定人們用一種彼此共享的方式交流（就像我們分享對柯特茲照片的解讀那般）。在那些意義豐富的照片裡，事物的形貌不再晦澀不明，而是變得明亮透徹，正是此種肯定，使照片能感動人心。

在那些拍攝的事件之外，在那些明亮的概念之外，我們感動於攝影滿足了人們觀看世界的意志裡，那份與生俱來，希冀自身期待能被滿足的想望。照相機完滿了事物形貌的半個語言，並表達出清楚明晰的意義，當這些事情發生時，我們突然發現自己身在家裡，四處都是各種事物的形貌，那種情景就像，身在家中講著母語如此地自在。

If each time...

Photos by Jean Mohr

Narrated by John Berger and Jean Mohr

假如每一次……

尚‧摩爾　攝影

約翰‧伯格與尚‧摩爾　敘事

「假如每一次我擠牛奶時，能有個人給我一分錢，今天我就會是個富有的女人了。」
　　　　　　　　　　　　　　　　　　　　　　　——個年邁的薩瓦農婦

「我們意欲描述無法描述之物（indescribable）：那屬於自然瞬間的文本。我們已經喪失了描述那結構能引領至詩意表徵（representation）的唯一真實——衝動、目標、搖擺——的技巧。」
　　　　　　　　　　　　　　　　　——曼傑利斯塔姆（Osip E. Mandelstam）[1]，
　　　　　　　　　　　　　　　　　　　　　　《論但丁》（*Entretiens sur Dante*）

1　曼傑利斯塔姆（1891-1938），俄羅斯詩人。

致讀者
Note to the reader

　　我們完全不想故作神祕，然而面對這一連串的照片，我們卻無法賦予它們言辭說明或故事情節。假如我們這樣做，就會變成在照片的形貌上，強行加上單一的言辭意義，從而壓抑或否定了照片自身的語言。這就是為何視覺令人驚奇，而奠基於視覺的記憶，總比理智要自由無羈得多。

　　這一連串的影像，並無所謂單一的「正確」詮釋可言。它們試圖追隨著一名老婦人對自身生命歷程的反思（reflection）。假如她被問到：「妳在想些什麼？」她會編造出一個簡單的答案，因為假如認真思索，她會發現這個問題根本無法作答。她的回想無法被簡化為，一個以**什麼**為前提的問句的解答。然而她的確是在依序思索、回想、憶起，並記住著。她正試圖重新理解自己。

　　我們所面對的含混曖昧，並不是「理解」這個作品的障礙，而是當我們想用幾分鐘時間，試圖瞭解老婦人的心靈中是如何回想人生時，所必然經歷的狀態。

　　老婦人就像任何故事中裡的主角那樣，是被杜撰出來的。在此可以賦予一些關於她的事實資訊：她生在阿爾卑斯山，沒有結婚並單身獨居，經歷了兩次世界大戰，有段時間她去首都尋找頭路，並在那邊當了好幾年的家僕，後來她回到自己的村落，如今依舊勤奮活躍並獨立自主，假如沒下雪的話，每天大部分的時間都在戶外工作著。每晚當她喝完湯後，會開始編織衣物。有時候她邊看電視邊做，有時候則寧願安靜進行。

　　藉著細細思索自己的人生，她就像所有成長變老的人一樣，開始廣泛地回想起自己的生命歷程：憶起那初生、童年、勞動、情愛、遷徙、勞動、成為女人、死亡、村落、勞動、愉悅、孤寂、男男女女、勞動，及山居歲月等。

　　這一連串的照片並不意圖紀實（documentary）。換言之，它們並未**紀錄**（document）老婦人的——即便是她主觀認知的——生命歷程。裡面有些照片的時刻與場景，是她根本不可能親眼目睹的。譬如說，在那一長串表現鄉下人遷徙至大都會時，內心所受衝擊的段落裡，我們不但用了巴黎的照片，甚至還放了伊斯坦堡的影像。所有的照片都採用那屬於影像形貌的語言。我們試圖使用這種語

言，希冀藉此不但能夠闡明（illustrate），並且能夠接合（articulate）出一個活生生（lived）的生命經驗。

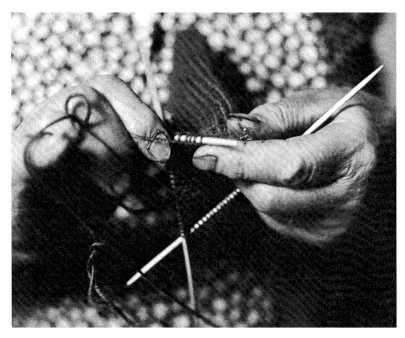

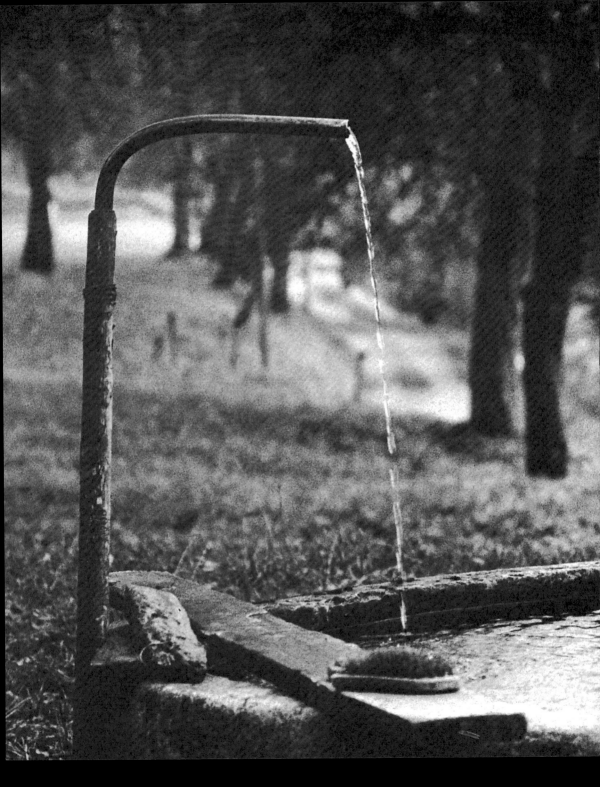

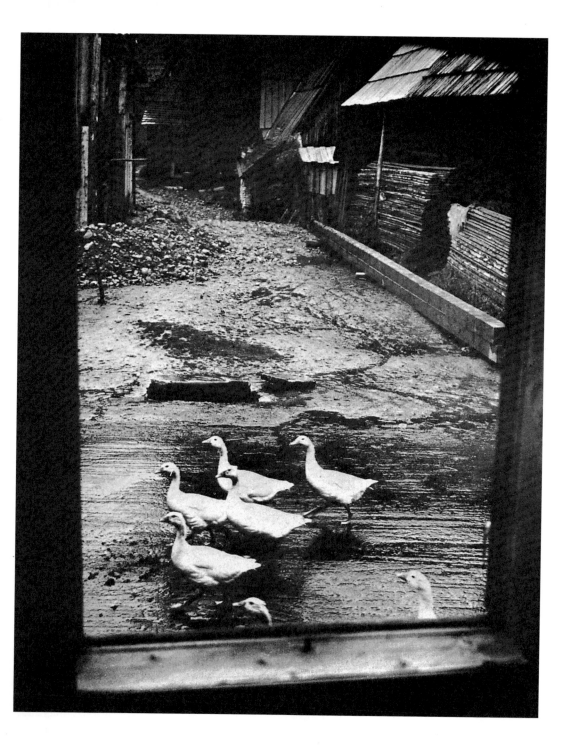

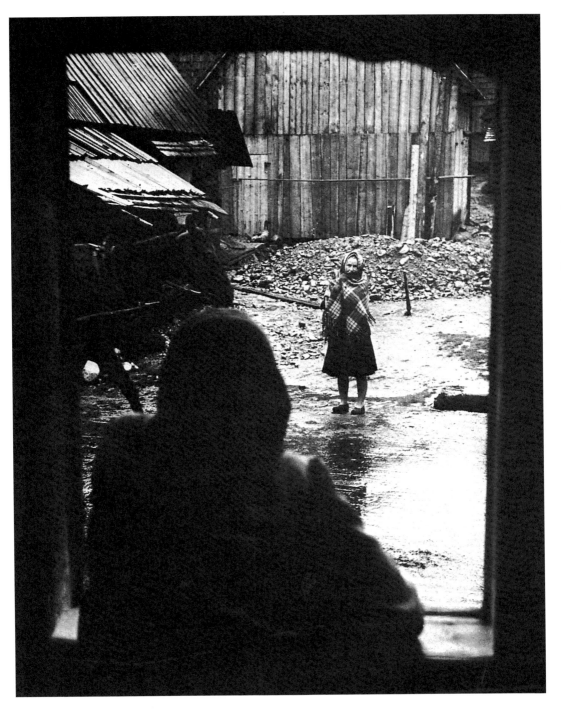

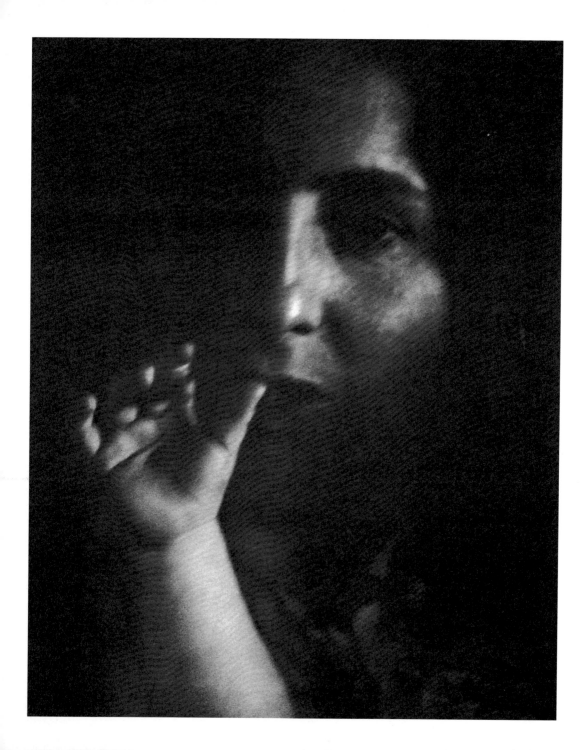

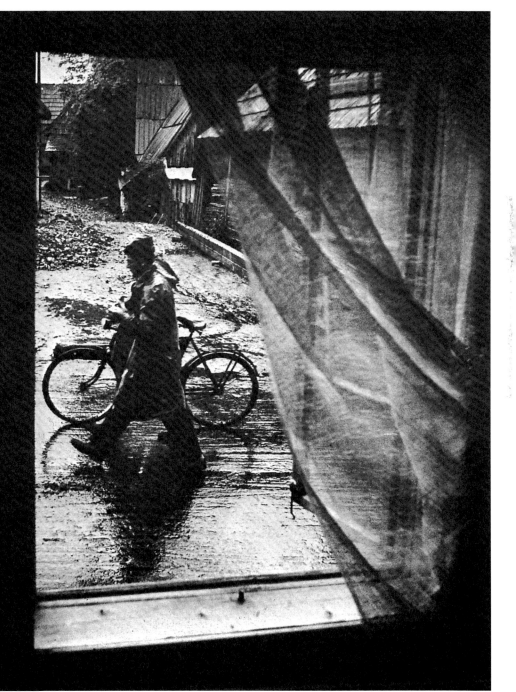

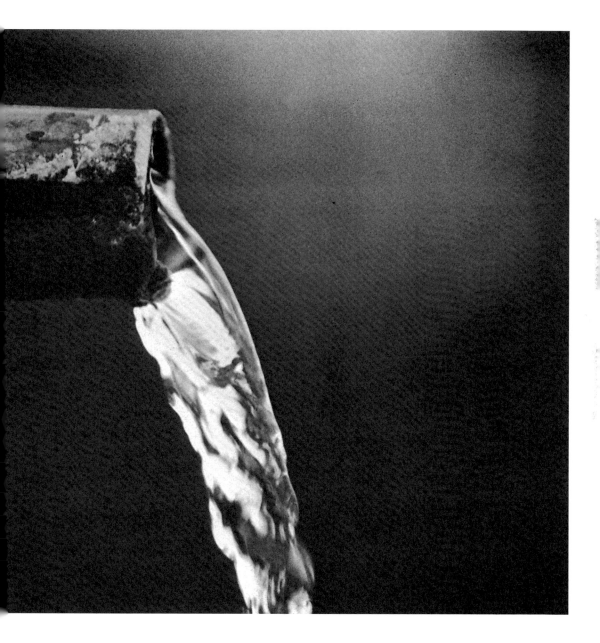

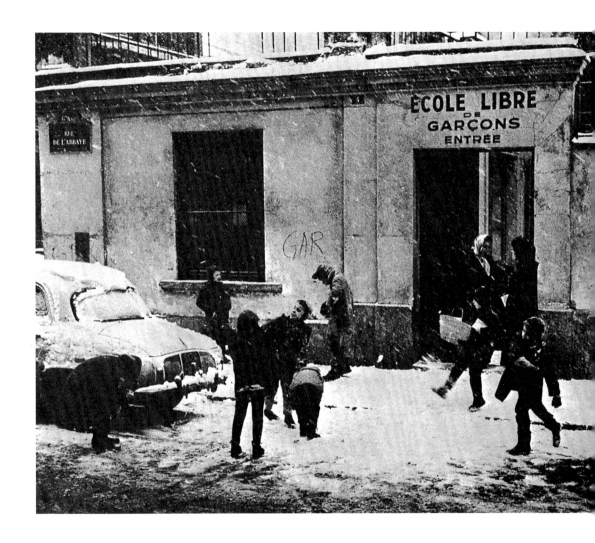

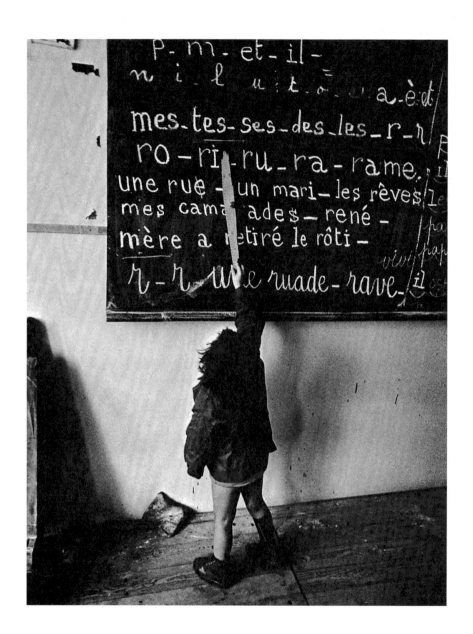

146

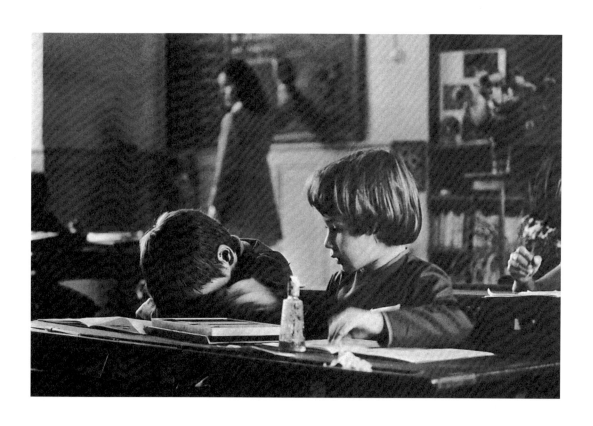

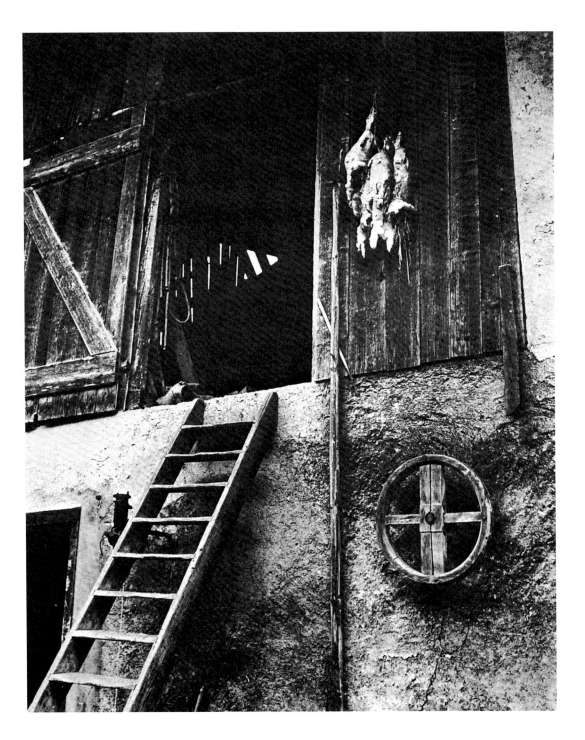

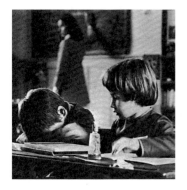

Marronnier. Frêne.

Robinier. Sorbier. Cytise.

Genévrier. Érable Platane.

Érable Érable Cornouiller.
Sycomore. champêtre.

Lilas Troène. Mélèze.

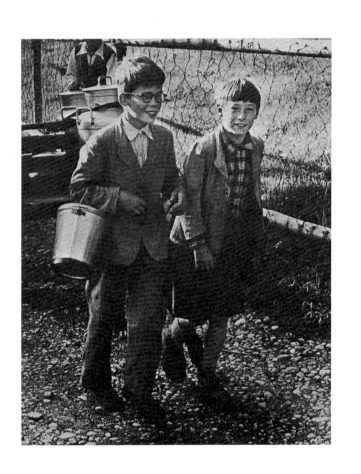

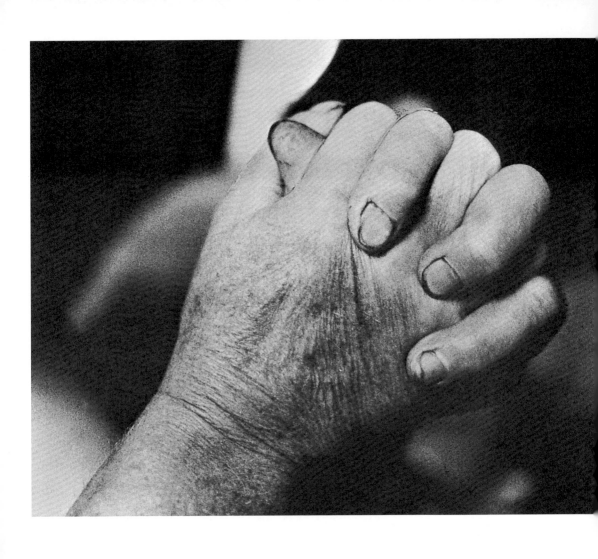

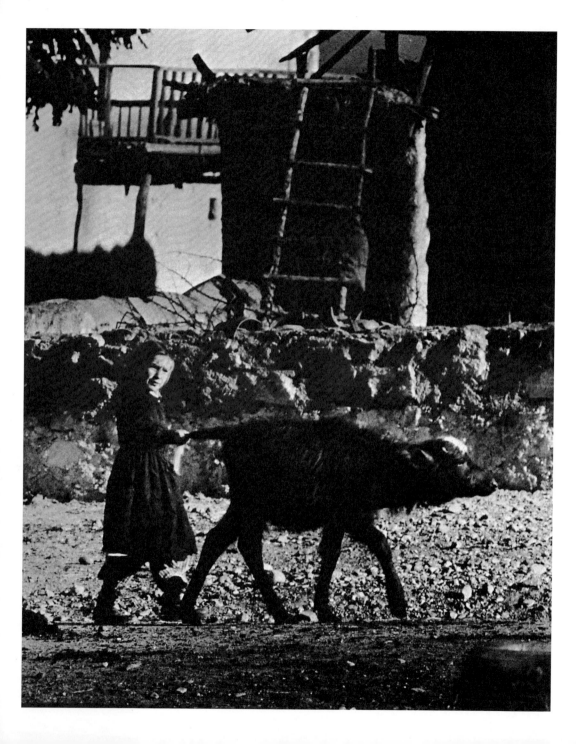

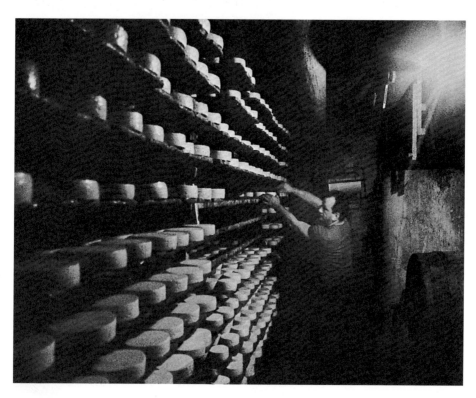

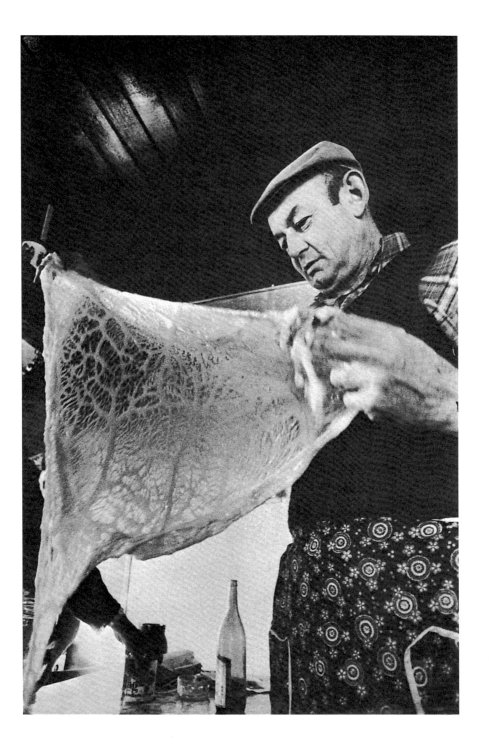

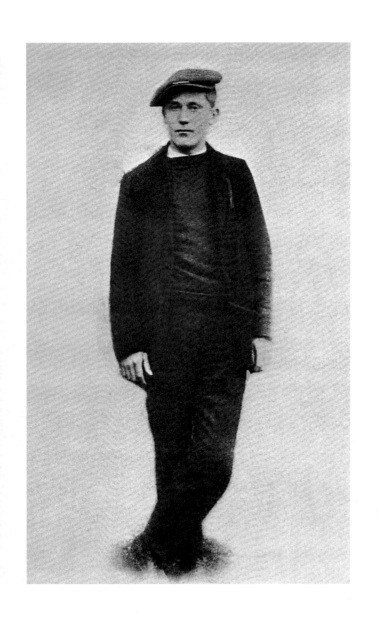

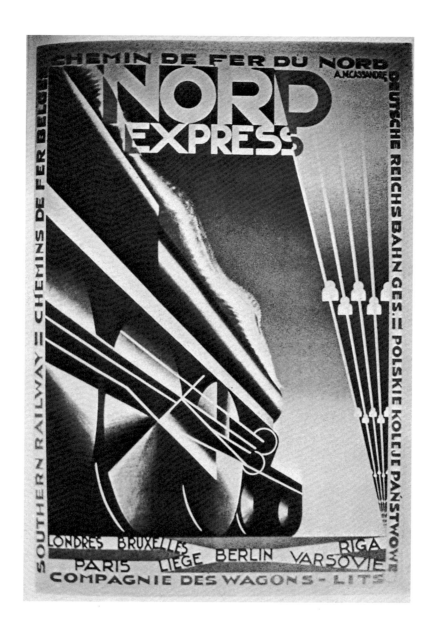

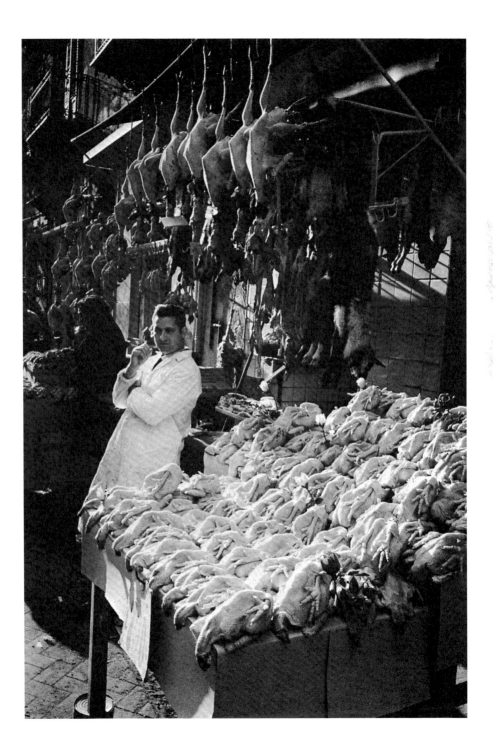

190

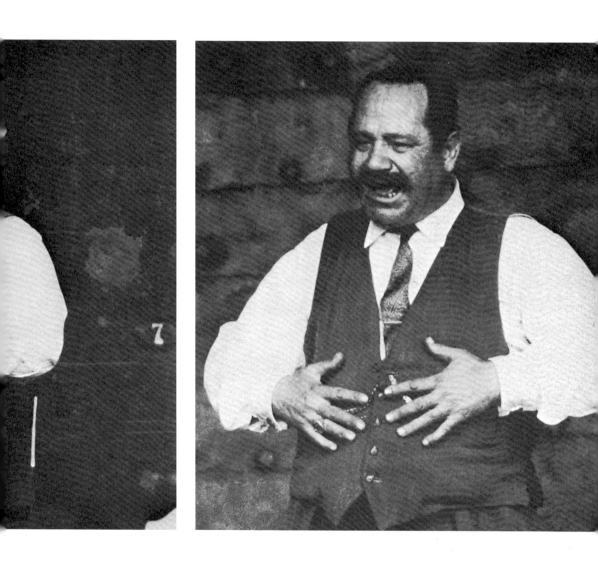

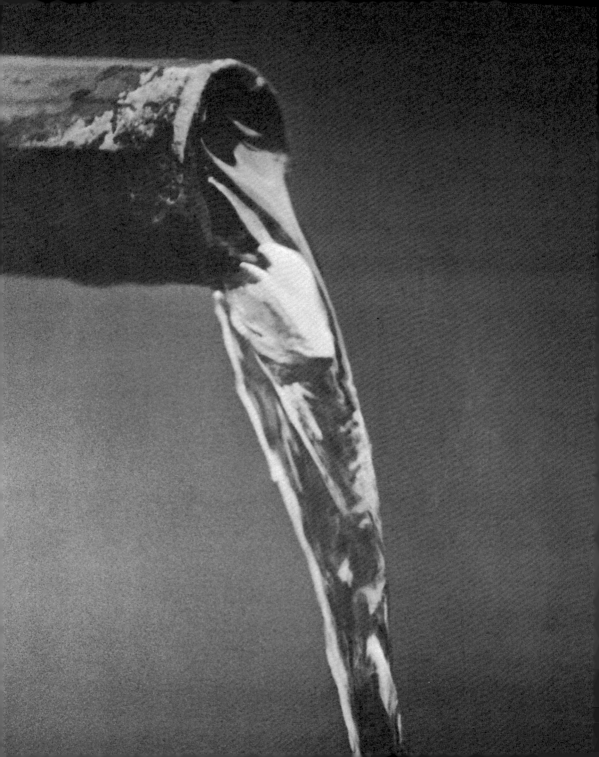

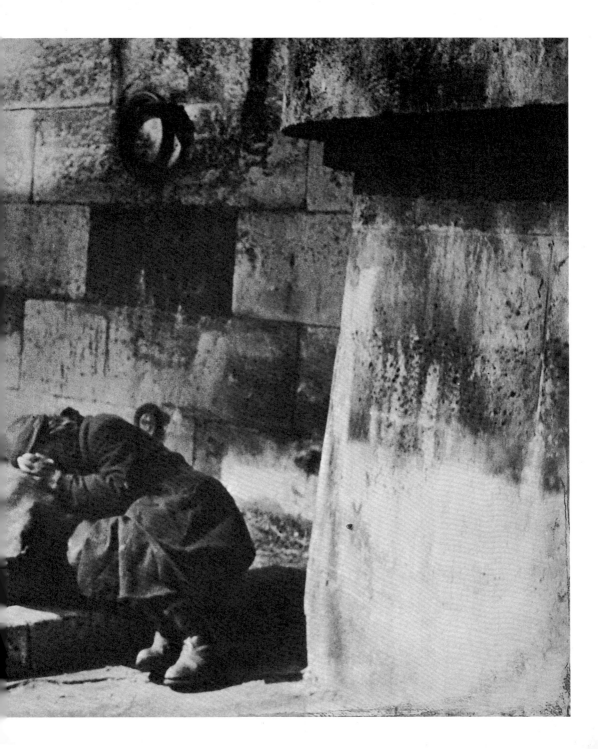

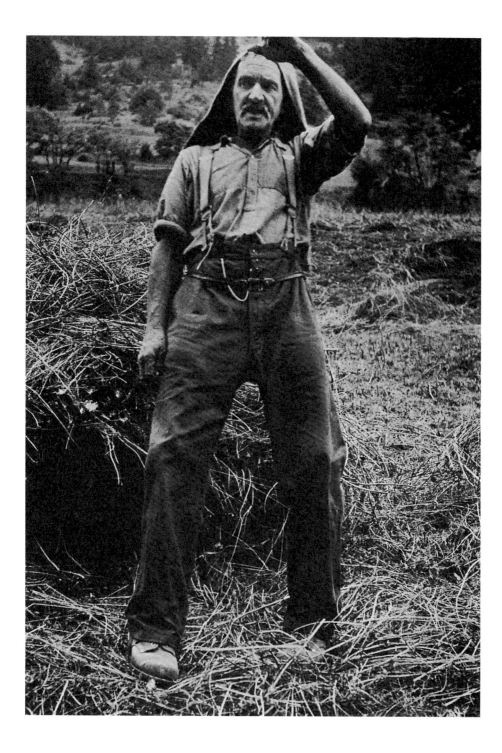

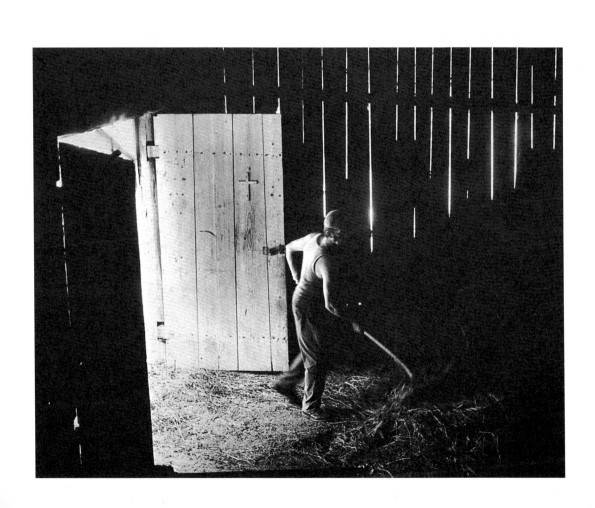

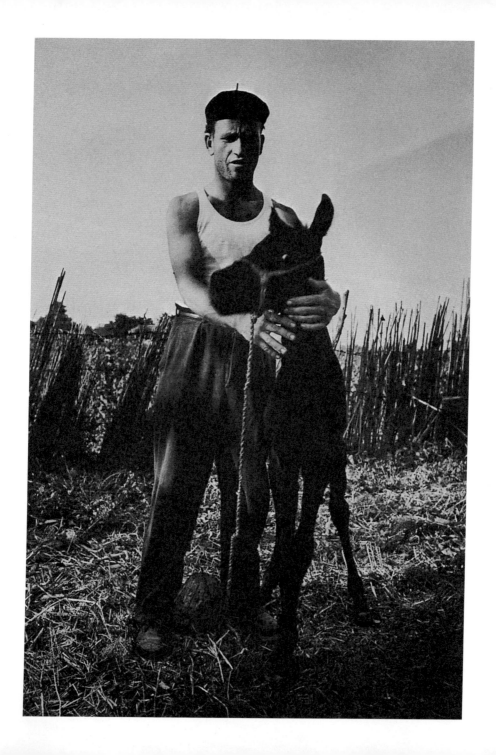

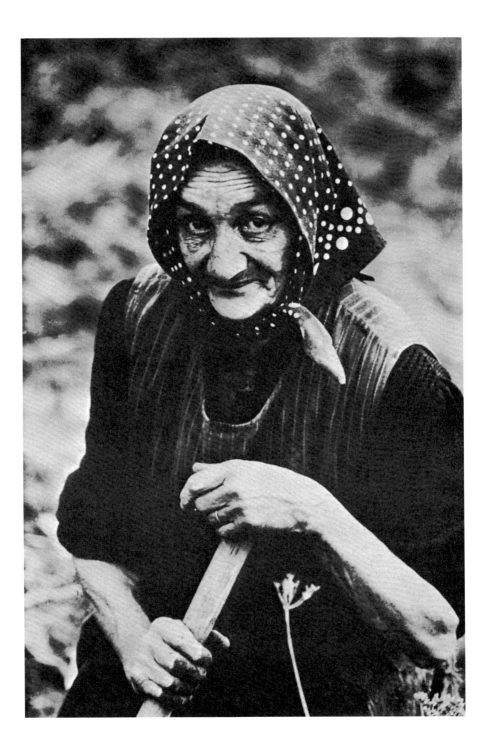

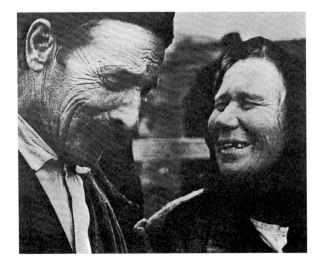

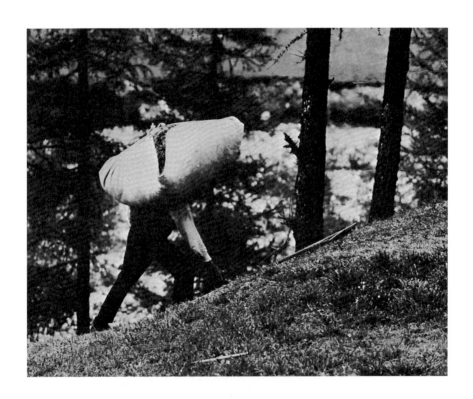

224

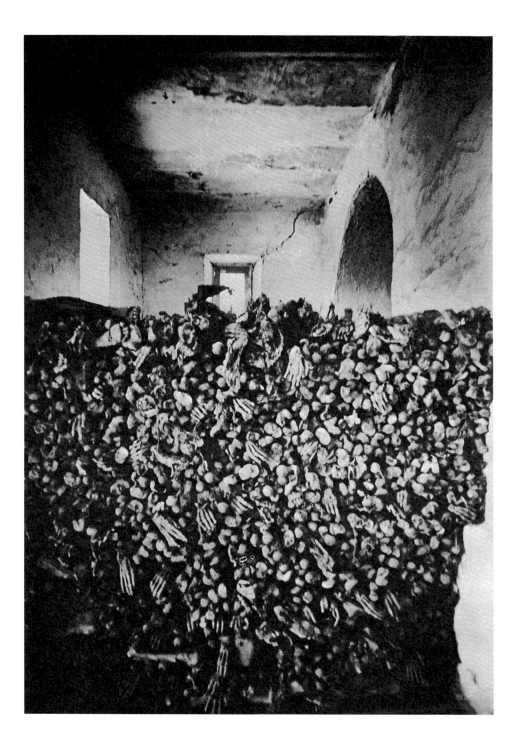

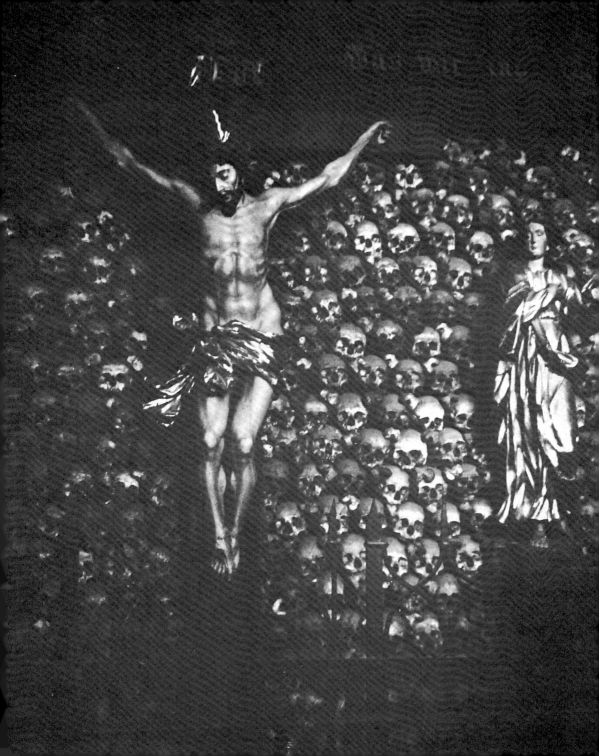

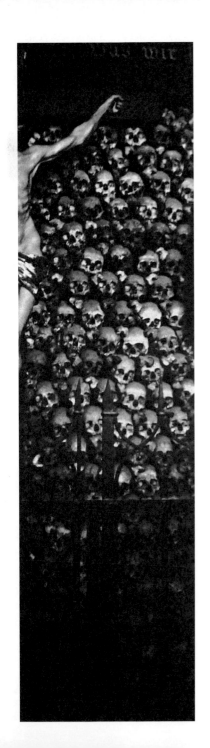

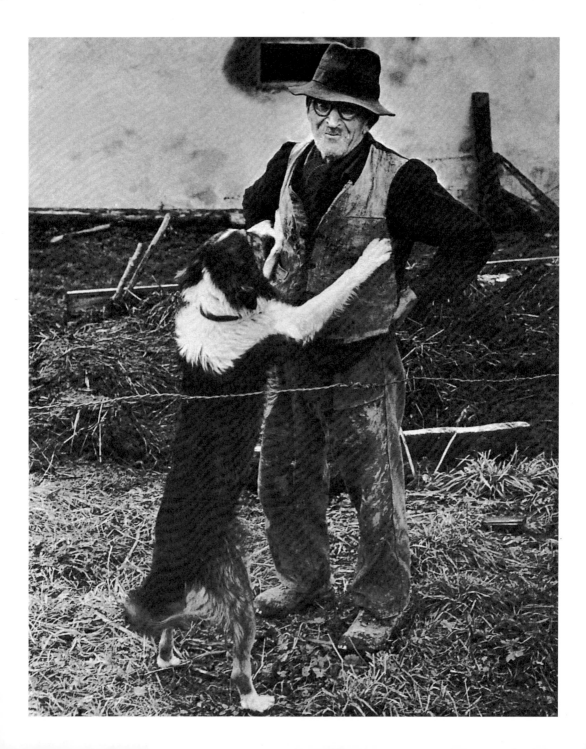

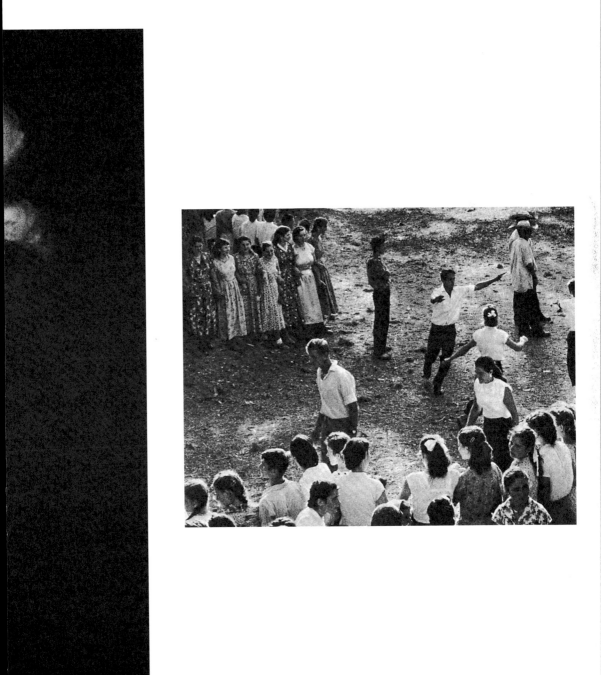

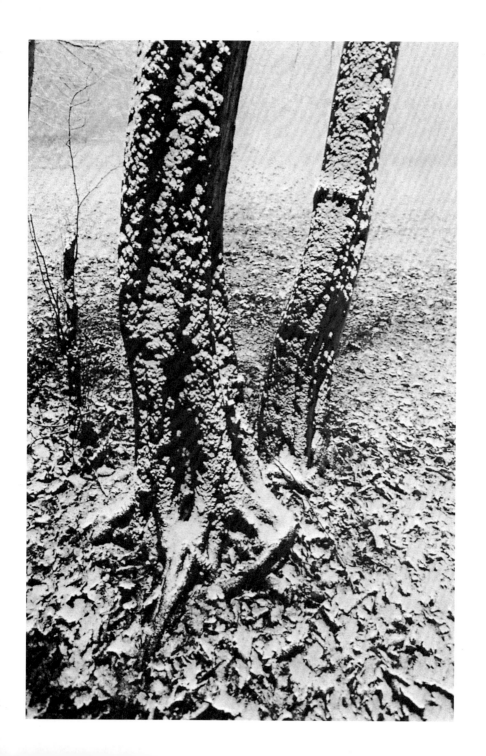

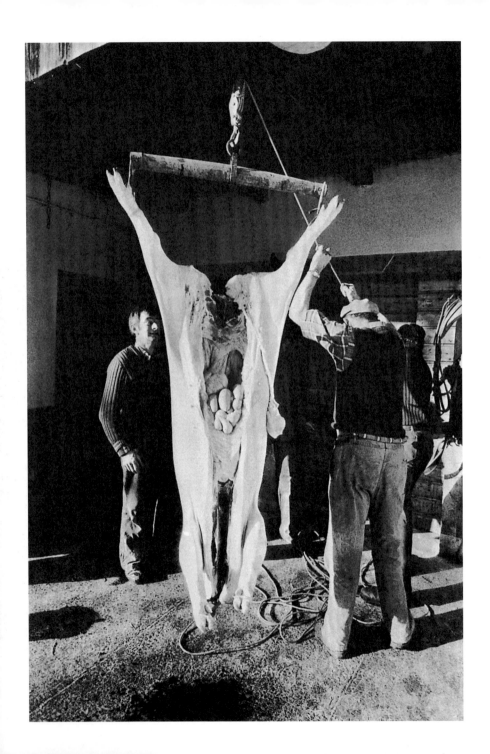

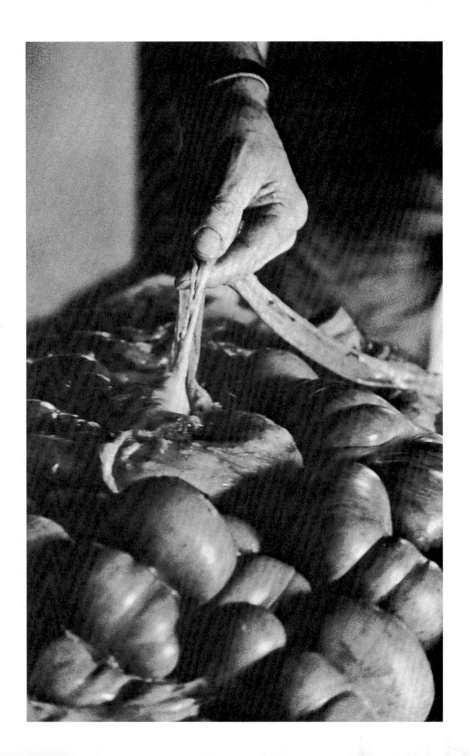

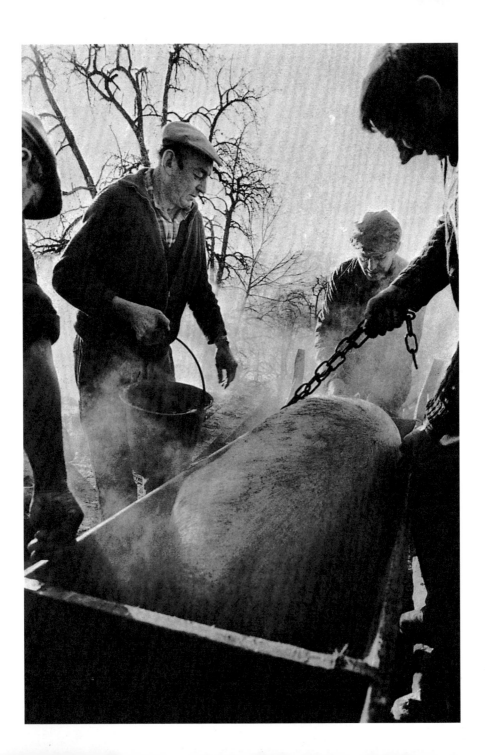

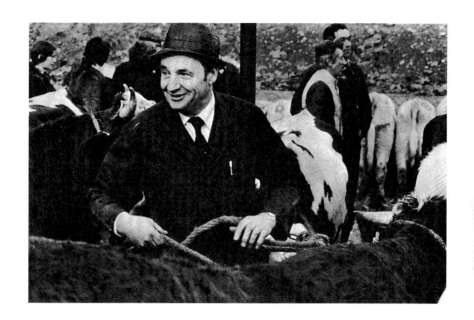

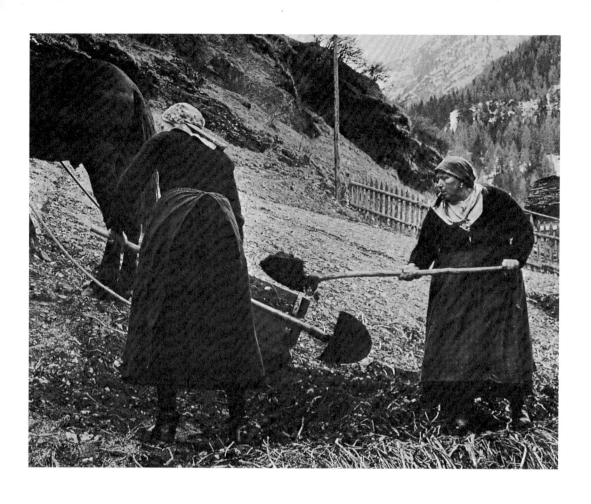

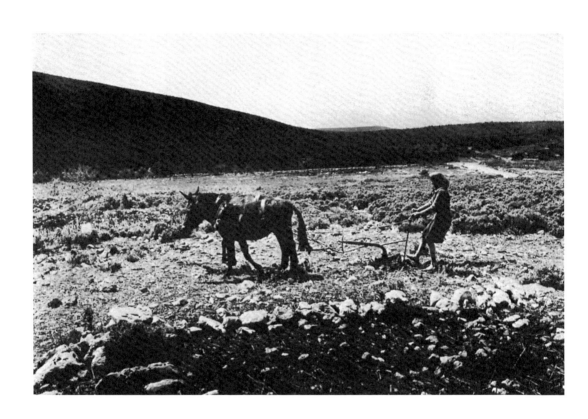

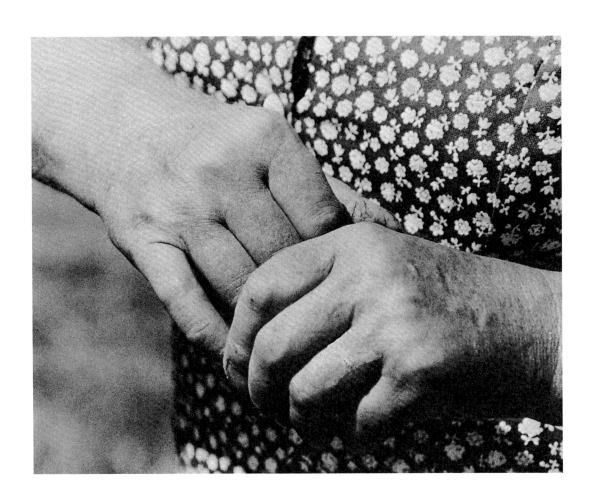

Stories

by John Berger

故事

約翰・伯格

假如照片是從事物的外貌引用而來，假如影像的深刻表現（expressiveness），是藉由我們所謂的長篇引用（long quotation）所達成，那麼不只用單張照片溝通，而是採用一連串成群的照片，藉著其中為數眾多的引用來傳達訊息，似乎也是可能的吧。但這群照片段落是怎麼構成的呢？人們是否能以全然照片式的敘事模式來進行思考？

在攝影實務的傳統裡，原本即有將系列照片連串使用的慣例，例如報導攝影故事（reportage photo-story）。這些照片連串使用時確實具有敘事效果，但卻是採用一種外來者的觀點在敘事。一本雜誌社派遣X攝影家，到Y城市去把照片拍回來，很多最好的照片都是用這種方式拍攝下來。但這種方式所訴說出的，終究是關於X攝影家在Y城的所見所聞，而非Y城居民的親身感受。假如這些居民要用影像訴說自己的經驗，那就必然要將其他地點與事件的照片一併列入，這是因為在人的主觀經驗裡，不同時空的事件與地點總是互相交錯連結，但是假如在報導內容裡將這種照片納入，那就打破了新聞攝影的慣例常規。

報導攝影故事屬於一種目擊報導（eye-witness accounts），而非說故事，正因此我們必須仰賴文字說明，來克服影像中無可避免的曖昧含混（ambiguity）。含混曖昧在採訪報導裡是不被接受的，但在說故事裡卻是無可避免的。

假如攝影擁有一種獨一無二的敘事類型，這種類型與電影是否會有相關之處呢？令人意外地是，照片事實上乃是電影的反面。照片是一種回溯式（retrospective）的媒材，並以這種方式被人們觀看；相對而言，電影則是一種預期式（anticipatory）的媒材。面對照片，人們尋覓的是**什麼曾在那裡**（what was there），而在電影裡，人們則引領期待**接下來將發生什麼**（what is to come next）。就此而言，所有的電影都可看成**冒險**（adventures）：它們隨著故事前進，然後抵達。所謂的**倒序**（flashback），便是讓根深蒂固地存在於影片裡的那個焦急的本質，能夠大步向前邁進的許可[1]。

相反地，假如存在著一種蘊藏在靜照攝影裡的敘事類型，它則會像人的記憶或回想（reflections）那般，去搜尋曾經發生過的事物。記憶本身，並不是由各種本質上永遠往前進的倒序所構成。記憶是一種多重時間能夠同時共存的領域。就

1　作者在此的意思是，「倒序」雖然是在敘事上從現在的時間點暫時性地跳回頭，
　　藉著插入先前時間場景的情節來讓故事完整，
　　但也預設了故事線在本質上，是朝向未來大步移動的。

創造並擴展這個記憶的人而言，主觀記憶是一種連續而不中斷（continuous）的領域，但從時間層面觀之，記憶卻是斷裂而不連續的。

對古希臘人而言，記憶乃是所有靈感繆思之母，並且與詩歌創作密切相關。那個時代的詩歌也被視爲一種說故事的類型，同時被當作視覺世界的詳細清單。藉著視覺上的相似雷同，隱喻手法不斷地在詩歌裡被使用著。

西塞羅（Cicero）在論述詩人西蒙尼特（Simonides）[2] 如何發明了記憶的藝術時，如此寫道：「若非由西蒙尼特聰穎地指出，就會由別人所發現的是，最完整的圖象是經由感官接收後，再傳遞並銘刻在我們的心靈上。但感官之中，最深刻強烈的非視覺莫屬，這使得經由耳朵或其他回想（reflection）所產生的認知，也唯有在經由眼睛中介時，才最容易被我們所記憶下來。」

一張照片由於範圍有限，因此遠比大多數的記憶要簡單許多。但是攝影術的發明，使我們獲得一種嶄新的、與記憶最爲相似的表達工具。攝影的繆斯女神，並不是記憶的近親姊妹，攝影就是一種記憶。照片，與人的記憶，都同等倚賴並對抗於時間的流逝。兩者都保存了光陰片刻（moments），並形成了一種自身獨具的同時性（simultaneity）類型，所有在裡面的影像都能共存（coexist）。兩者都因爲事物的相互關連性而刺激（stimulate），或被刺激。兩者都在尋求那具有天啓揭示意味的瞬間（instants of revelation），因爲唯有這樣的瞬間才構成完整的理由，說明照片與記憶二者，有能力與時光的不停流逝相抗衡。

照片能將特定的（the particular）與普遍的（the general）相連結。就像我在前面章節所說明的，即便只是單張照片，也能達成這個效果。而當情況涉及很多張照片時，它們彼此之間的相似處（affinities）、反差處（contrasts）、對比處（comparison）等，都遠比單張照片要來得廣泛複雜。

接下來這些取自《第七人》（*A Seventh Man*）[3] 一書的照片，是希望闡述移住勞工的性剝奪（sexual deprivation）狀況。藉著使用四張照片而非單張，我們希望這種敘事能夠超越，僅是單純地訴說許多移住勞工過著沒有伴侶的生活的敘事格局——任何好的攝影報導，都足堪說明此等簡單的事實。

2　西塞羅（161-43 BC）是古羅馬時代哲學家兼政治家；西蒙尼特（556-468 BC）則是古希臘時代詩人。
　　西塞羅曾將西蒙尼特的記憶法歸納整理，指出古希臘人非常崇拜記憶力，
　　認爲它是女神Mnemosyne的化身，並將西蒙尼特奠基於內心圖象的的記憶法稱之爲mnemonics。
3　《第七人》出版於1975年，是本書作者約翰·伯格與尙·摩爾第二本共同完成的作品，
　　內容探討1970年代西歐國家裡的移住勞工生活困境，是勞工報導的經典之作。

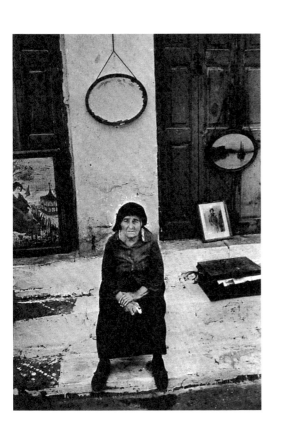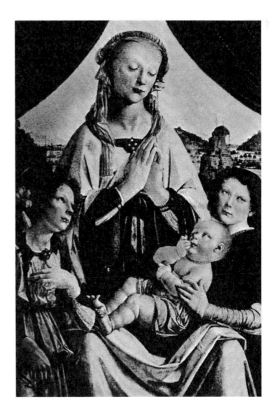

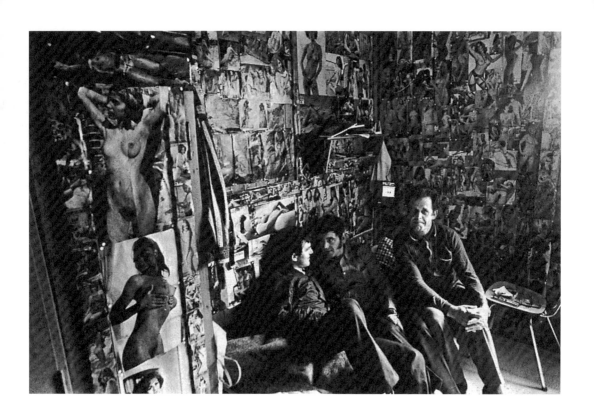

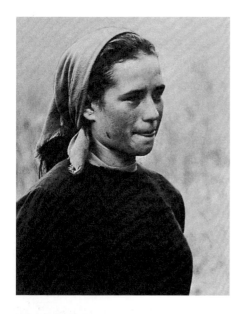

在本書中，我們曾用了不只四張，而是一百五十張影像來構成一組系列作品。除了標題「假如每一次……」外，整個作品沒有任何其他的文字說明。沒有隻字片語，可以化解這堆影像的含混曖昧。整個系列照片以一些童年記憶起頭，但並未依照時間先後排序。與**照片小說**（photo-roman）[4] 不同，裡面並沒有所謂的故事線，也沒有提供讀者任何解讀位置。讀者可以自由地從這些影像中，自行**走出**一條路來。剛開始閱讀任兩頁時，讀者可能會順應於歐洲印刷品的慣例由左往右觀看。但接下來，我們希望人們可以任選自己想要漫遊的方向，而不至於精神鬆懈或內容失焦。然而，我們試圖將這堆系列照片**建構為故事**，意圖讓它敘事。它要如何達到這個目標？假如這些照片的確能敘事，那麼攝影敘事的形式究竟為何？

✢ ✢ ✢

在回答這個問題之前，且讓我們先回到傳統的故事概念裡。

「狗從森林中走了出來」是句簡單的陳述句，而當這個句子後面接著「男人把門敞開」時，也就開啓了一段敘事的可能性。假如第二個句子的張力更改為「男人已經把門敞開」，先前的那種可能性，則幾乎變成了承諾（promise）。每個敘事都是對話語中所未言明的（unstated），以及事件之間存在的關連，所提出的一種協定。

人們可以躺在地上，看著夜空裡數不盡的星星，但若要訴說關於這些星星的故事，則必須把它們整體看做星座系統（constellations），並在星星之間想像出那些將星辰之間聯繫起來的隱形線條。

沒有任何故事像靠輪子行動的交通工具那般，與路面的接觸是連續而不間斷的（continuous）。故事，就像動物或人那般行走，而其步伐並不只存在敘述的事件之間，也存在於每個句子，有時甚至在每個字之間。故事的每一個步伐，都跨過（stride over）了一些沒有說出來的內容。

4　「照片小說」（photo-roman）是法文用法，英文與中文裡缺乏相對應的概念，
　　意指一種加上大量文字語句表達影中人的所思所言，類似連環漫畫說故事方式的照片處理手法。
　　除此之外，法國左岸派導演Chris Marker
　　也曾將自己1962年由黑白靜照與獨白所構成的經典科幻短片《堤》（*La Jetée*），稱做是「photo-roman」。

懸疑故事是近代的產物（愛倫坡，1809-1849）[5]，結果今天，我們也許過度強調了懸疑、等待結局在說故事中所扮演的角色。故事最重要的張力，其實在別處。故事的張力主要並不存在於終點蘊含的祕密，而是存在於前往終點的路途上，那一步一步空隙之間所隱藏的祕密裡。

所有的故事都是間斷的（discontinuous），並且奠基於某種不需言明的共識。這種共識，是關於什麼沒被說出來，以及是什麼將這些不連續的間斷得以連結起來。問題因此浮現：是誰和誰進行了這個協定？人們很容易這樣回答：是敘述者與聆聽者。然而這兩者其實都不是故事的核心，他們僅是邊緣。與故事相關的人們才是核心，那些沒有被言明的連結，是產生於這些人彼此之間的行動、特質，以及相關反應上。

我們也可以用另種方式提出同一個疑問。當這種不需言明的協定被聆聽者所接受，當故事內不連續的間斷產生意義（make sense）時，它需要做為一個故事所必須具備的權威（authority）。但這個權威感存在何處？它又是被灌注在誰身上？一方面來說，權威感並未灌注在任何人身上，也不存在於任何地方，反倒是故事本身，將權威感灌注在它的角色（characters）、聆聽者（listener）的過往經驗，以及敘述者（teller）的話語之中。是這三者集體所構成的權威感，使得故事的運行——故事裡的情節變化——值得被人們說出來，反之亦然。

故事的不連續間斷，以及故事背後那不需言明的協定，將敘述者、聆聽者，以及故事的主人翁們，通通融合成一個混合物。我將這個混合物命名為故事的**反思主體**（reflecting subject）。故事代替了（on behalf of）這個主體進行敘事，故事並訴諸於該主體，且以它的聲調來發言。

假如這一切聽來累贅複雜，不妨讓我們回想一下孩童時代聆聽故事的經驗。當時經驗中的興奮與確定之情，不正是此種神祕融合下的結果？你曾聆聽著，你曾身在故事中，你曾出現在說故事者的言詞話語中。你不再只是單獨的自己；由於故事的魔法，你曾經是與故事**相關的每一個人**（everyone it concerned）。

這種童年經驗的本質，依舊存在於任何充滿力量與吸引力、具備權威感的故事裡。一個故事，並不只是一場關於同理心（empathy）的測試，也不僅僅是故事的主人翁、聆聽者，及訴說者的聚會地點而已。一個被訴說的故事，形成了一個

5　　愛倫坡（Edgar Allan Poe），19世紀美國作家，以小說、詩歌，及推理小說聞名於世。

獨特的過程，將上述三者融合到同一種範疇裡。在過程中最後將他們融合在一起的，是那些不連續的間斷、無須言明的相互關係，以及彼此共有的默契。

✢ ✢ ✢

假如想用攝影來敘事，**照片小說**的技巧沒辦法提供我們解答。因為在照片小說裡，故事仍遵循著電影或劇場的慣用手法，攝影僅是一種用來複製這些手法的工具，影中人變成了演員，世界則退後變成舞台裝飾。假如有人想從無數現存的照片中選取出若干張排序，希冀它們能訴說出一個人，或一群人的生命經驗，若能達到這個目標，或許便代表著一套攝影所獨有的敘事類型。

在這個排序中的不連續間斷，會比文字故事中的不連續間段更為明顯。每一幅單張影像，多少都與下一張之間有所斷裂。時間、地點、動作的連續性也許偶爾會出現，但很罕見。從表面上看，故事根本就不存在。但正如我先前所言，說故事能夠成立，正是仰賴於對不連續間斷的一種協定，使得聆聽者能夠「進到敘事裡」（enter the narration），並且成為故事的反思主體的一部分。故事中那敘述者、聆聽者（觀看者），與主角（們）之間的基本關係，在安排照片時也可能依舊存在著。在照片裡，他們相對應的角色或許會有所調整，但我相信在本質上，這三者的相互關係是不會更動的。

觀看者（聆聽者）的角色會更為主動，因為照片之間所預設的不連續間斷（未被言明的連接橋段），遠比文字故事裡來得範圍廣泛。敘述者的角色不再那麼至關重要、宛如在場（less present, less insistent），因為他不再使用自己的言語文字來發言；他如今只藉由對影像的引用（quotations），以及對照片的選取與排列，來進行發言。主角（至少在我們的故事裡）變得無所不在（omnipresent），因而隱藏無形（invisible）[6]，她的重要性清楚地展現在每張照片間的聯繫上。也許有人會說，她是被**她穿戴世界的方式**（the way she wears the world）所定義，而此世界，是由照片所提供的資訊所構成。在她穿上之前，這個她所穿戴的世界，乃是由她的生命經驗所縫製編織而成。

雖然有著這些角色上的變化，三者之間的融合依舊存在著，並混合形成了**反**

6　作者的意思是，由於故事中的照片試圖訴說鄉村農婦的主觀反思經驗，
　　因此主角的影響力既是無所不在，卻也無須在每幅照片中現身，因此亦可說成是隱藏無形的。

思主體，那麼我們還可以談論一下敘事的形式。每一種敘事都用不同方式來安置它的反思主體。史詩敘事會將它放置在命運或天意上；十九世紀小說則會把它放在公私領域交錯下的個人選擇上（小說無法訴說幾乎沒有選擇可言的生活）；攝影的敘事形式，則將反思主體置放在記憶的任務上——一個不斷**取回**（resuming）世界上曾被活過（being lived）的生命歷程的任務。這樣的敘事形式，與那些真實的事件沒有關連——雖然攝影總是被認為在紀錄真實。與此種敘事形式真正相關的，是那些事件被同化、聚集，並轉化所形成的生活經驗。

假如我簡短地討論一下，這個迄今仍屬實驗性的敘事形式，是如何使用蒙太奇（montage）[7]技巧，或許能有助於準確闡明其本質。假如它確實敘事了，它是藉由蒙太奇手法來達到這個效果。

艾森斯坦（Sergei Eisenstein）[8]曾提出「吸引力蒙太奇」（a montage of attractions）的概念，認為每一個畫面剪接，都應該能引導出下一個接續出現的剪接畫面，反之亦然[9]。這種吸引力的能量（energy），可以出現在使用對比（contrast）、雷同（equivalence）、衝突（conflict），或回溯（recurrence）等手法上。在每個例子中，這種剪接都以一種極具說服力，且宛如隱喻重點的方式運作著。這種蒙太奇的能量，可以用下圖表示：

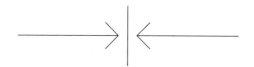

7 蒙太奇（montage）來自動詞monter，本來是組合、向上建構的意思。
 這個字早期為建築用語，在電影範疇裡，它既可理解成「剪接藝術」的同義詞，
 亦專指1920年代由蘇聯導演發展起來的一套電影剪接方法。
8 艾森斯坦（1898-1948）為蘇聯時代著名的電影導演暨電影理論家，以創建出電影剪接的蒙太奇理論而聞名，
 代表作包括1925年的《罷工》（Strike）、《波坦金戰艦》（The Battleship Potemkin），
 以及1927年的《十月》（October）等。
 他的「吸引力蒙太奇」理論，意指電影可用剪接手法組合不同段落，
 藉著影像之間的辯證關係，安排出一連串震撼或令人驚訝的「強烈時刻」，讓觀眾投注其中。
 他在電影《波坦金戰艦》著名的階梯鎮壓場景，即為此種蒙太奇手法的例子。
9 作者此處的「反之亦然」，其實即為馬克思主義者所強調的辯證觀，
 代表著蒙太奇影像之間是彼此不斷地相互碰撞影響，
 而非只是A影響了B這種靜態的、單方面的、線型的，一次性的影響。

然而要將這種概念運用在影片，其實有其先天的困難。電影是以每秒32格的速度運轉，因此那隨著時間往前跑的膠捲、底片的運動，總是形成了影像運作時的第三種能量。也正因此，電影蒙太奇裡的兩種吸引力，力量總不會是均等的，它們會如下圖所示：

然而在一連串系列靜照裡，每個片段切面的前方與後方，都仍有著同等大小、雙向連結，且**彼此影響**（mutual）的吸引力能量。這種能量因此非常類似人們腦海裡，各種記憶間彼此刺激觸發的情景，而與任何的層級、先後順序，或時間長度都沒有關連。

事實上，這種吸引力蒙太奇的能量，摧毀了連串系列靜照之中的連串排序（sequences）概念，這個用語為了行文方便，我在前文多次使用。照片的**連串排序**，變成了一個各種影像可以同時共存的領域，宛如記憶[10]。

如此被安置的照片，得以返回到一個生活的脈絡裡——當然不是指這些照片最初拍攝的，那不可能返回的時間脈絡，而是指人們生活經驗的脈絡。在此，**照片的含混曖昧終於成真**（their ambiguity at last becomes true），得以被人們的回想反思（reflection）所挪用；它們所揭露、凍結的世界，變得馴服而可讓人接近；它們所蘊含的資訊，被人們的情感所滲透；事物的外在面貌，因此變成了生命的語言。

10　sequences一字在英文裡有先後順序之意，但作者這一段落的文意是在強調，攝影的敘事形式宛如人腦記憶，未必受時間上的連串排序、先後次序所控制，而是可以共存在同一個場域裡。

Beginning

啓始

夜晚的黑暗
遠不及
生存的堅毅
5:00 am，11月

窗戶玻璃上
零下十五度長出
冰雪之花
5:00 am，12月

晨間的壁爐故障而
一切靜默死寂宛如
叢林裡凍僵的木頭
5:00 am，1月

醒眼時睡意引誘
再一次造訪
她的夏日時光
5:00 am，2月

年老的他放屁
生起火來出門
帶著他的攪乳器
5:30 am

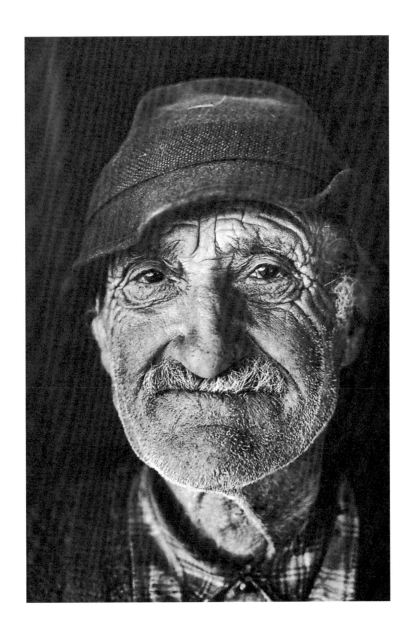

圖片說明 | List of Photographs

超出我相機之外 | Beyond my camera

外貌 | Appearances

假如每一次…… | If each time...
除非另行註明，本部分照片全由Jean Mohr拍攝

故事｜Stories

啓始｜Beginning